超萌！瘦身偵探社

瘦身偵探社!!」

萩奈 萌花 (Hagina Moka／♀)

瘦身偵探社・萩花 (Lespedeza) 的所長。

在找出委託人肥胖的原因、理由、因素的同時，
也會向本人提出對策，可說是「瘦身偵探」。
天真無邪且自信滿滿，
私底下卻有著御宅嗜好？

「歡迎來到

大印 璃沙（Ooina Risa）

瘦身偵探社的助手。

過去曾經是寫真偶像，但卻因為身材走樣而被迫退出，雖然在萌花的身體檢查下瘦了回來，但還是會陸續的胖回去。

聰明伶俐、身材高挑有常識。

你屬於哪一個
階段呢!?

年齡別
體重&身高
平均值一覽表

這是現代日本人大致上的平均值，你的體重有沒有太超過呢？ 超過這個平均值並不表示你太過肥胖，但可以讓你在心中有個譜。
老子也說——知人者智，自知者明——不是嗎♥

年齡	男性（身高&體重）		女性（身高&體重）	
13 歲	159.86 cm	48.45 kg	155.10 cm	46.44 kg
14 歲	165.24 cm	53.79 kg	156.61 cm	49.56 kg
15 歲	168.48 cm	58.88 kg	157.25 cm	51.45 kg
16 歲	169.60 cm	60.93 kg	157.56 cm	52.71 kg
17 歲	170.73 cm	62.28 kg	157.98 cm	52.64 kg
18 歲	171.11 cm	62.83 kg	158.16 cm	51.63 kg
19 歲	171.40 cm	63.16 kg	158.15 cm	51.90 kg
20-24 歲	171.95 cm	65.94 kg	158.71 cm	50.62 kg
25-29 歲	172.11 cm	67.31 kg	158.84 cm	50.45 kg
30-34 歲	172.01 cm	68.68 kg	158.73 cm	50.99 kg
35-39 歲	171.71 cm	69.40 kg	158.74 cm	51.92 kg
40-44 歲	171.63 cm	69.45 kg	158.24 cm	52.48 kg
45-49 歲	170.73 cm	69.03 kg	157.56 cm	53.06 kg
50-54 歲	169.60 cm	68.08 kg	156.63 cm	53.61 kg

資料來源／日本文部科學省平成 20 年（2008 年）體力運動能力
調查結果統計表以及總務省統計局日本統計年鑑

※關於台灣方面的資訊，讀者可至「台灣營養健康狀況變遷調
查 (NAHSIT)」網站查詢。

CONTENTS

DO-WOO!
身體檢查！
萩花式 體重率
YES・NO 測驗

你是
什麼的怎樣的哪種的
類型？

在冬天
也會喝冰涼的飲料？

START

平時
就有鍛錬身體？

YES

NO

比起汽車
更喜歡摩托車？

生活起居正常？

身體
相當柔軟？

接下一頁

A ← 不管什麼樣的餐廳都可以自己一個人進去？

喜歡強勢的女性？

B

C ← 相較之下有點駝背？

擅長游泳嗎？

D

喜歡一群人聚在一起狂歡？

E

7

接前一頁

常常向人問路？

A

有在慢跑
或是
健行嗎？
（過去有定期的
慢跑？）

B

喜愛鐵道？
或是對鐵道很熟悉？

C

與其出題給別人猜，
更喜歡模仿秀？
（擅長模仿？）

D

到了夏天會想曬黑？

E

DO-WOO!

demoniac obesity wipe out over

萩花瘦身偵探社Q＆A

肥胖真的有那麼不好嗎？

肥胖，尤其是內臟脂肪型肥胖，特別容易導致文明病。高血壓、血脂異常（脂質異常）、糖尿病（高血糖）等疾病的原兇，全都來自於內臟脂肪。內臟脂肪過多會讓惡性膽固醇增加，成為動脈硬化、中風、心肌梗塞的主因。這樣你還能說肥胖沒有那麼不好嗎？

我還年輕，什麼動脈硬化、中風，跟我都沒關係，不是嗎？

動脈硬化並不是老年人才會有的疾病，其症狀不論是誰在未成年時就已經開始產生，現代更是有許多人在20歲、30歲就已經診斷出血管內壁肥大、血管出現軟性損傷。而且如果你總是抱持『我還年輕』的想法而一點都不去注意身體的話……那年邁之後不就會更加嚴重嗎？

我喜歡肥胖的異性，那不就表示這個嗜好不好嗎？

個人有個人的喜好，對於異性的感覺更是當事者的自由。而且就算乍看之下屬於肥胖體型——像西洋繪畫的『烏爾比諾的維納斯』這樣肉感較多的類型，大多屬於皮下脂肪型肥胖，如果只是皮下脂肪的話，對健康的影響就比較少。對於不喜歡比較肉感的人來說，這種外觀雖然不具吸引力，但如果你喜歡，只要你愛的話那就OK！

那個「DO-WOO」是什麼啊……

這是我們瘦身偵探社的超級關鍵字！全驅逐惡魔般的肥胖）！的縮寫DO-WOO！也就是邪肥滅殺的意思。來吧，你也跟我們一起來DO-WOO！

關於本書的卡路里標示

本書的卡路里標示，是以實際商品、各店家菜單、各製造商官方網站、以及直接採訪中所得到的數據為基準，來算出其「平均值」。

比方說在牛肉蓋飯——

吉野家（中）	667kcal
松屋（中）	767kcal
鋤家（中）	638kcal
Nakau（中）	631kcal

（各法人的卡路里標示為2010年6月的資訊）

4家店的平均值為675.75kcal
（小數點以下四捨五入）
→本書內的標示為676kcal

實際上雖然一樣都是牛肉蓋飯（中），但隨著店家不同，最多會有136kcal的落差（差不多1份煎蛋）。
漢堡的情況也是一樣，隨著店家的不同會有——

麥當勞	274kcal
摩斯	295kcal
儂特利	261kcal

（各法人的卡路里標示為2010年6月的資訊）

——等差異，而本書的標示都是採取其平均值。因此各商品實際上的標示與本書記載會有所出入。另外，便利商店跟飲食店的卡路里標示會隨著新商品的登場隨時更新。請將本書的卡路里標示當作平均值・大致上的數據來參考。

Beginner's class

第1章
初級篇

「為了活下去而吃，
但不要只為了吃而活」

班傑明・富蘭克林
（18世紀的政治家、作家／美國）

用BMI值來計算肥胖度!!

「BMI」是用身高跟體重來計算體格跟肥胖度的國際標準算式。

這個算式世界通用，且不複雜，只要用體重（kg）除以身高（m）的平方即可。

BMI 指數
＝體重（kg）÷（身高（m）×身高（m））

假設一個人的身高170cm，體重70kg

$$70 \div (1.7 \times 1.7) = 24.22$$

——那他的BMI值就是在24左右。

計算時請注意，將身高換算成公尺。

一起用自己的身高跟體重來計算一下吧！

很簡單吧★
讓我們一起來算算看♥

ＢＭＩ值要到多少才算肥胖？

用身高跟體重來來算出自己的ＢＭＩ了嗎？數字是多少呢？

那就讓我們來看第一道問題，ＢＭＩ要高到多少才算是肥胖呢？

1 18

2 20

3 25

4 30

15頁的正確答案為

3 **25**

結果數字高過25就算是「肥胖」。
你的數字有超過嗎？另外，這個25
的數字是日本肥胖學會的基準。
BMI的算式雖然是世界通用，但肥胖
的基準數字卻是各國有各國的標準，
WHO（世界衛生組織）則是以「超過
30」，來當作認定肥胖的標準數字。

※台灣行政院衛生署公佈：BMI值大於等於25即為
　過重。

BMI值	體重結果
未滿18.5	體重過低
18.5以上～未滿25	標準體重
25以上～未滿30	肥胖（1度）
30以上～未滿35	肥胖（2度）
35以上～未滿40	肥胖（3度）
40以上	肥胖（4度）

小沙以前的數字，
還曾經高到40呢

那，那個40ＢＭＩ的記錄，已經是很久很久以前的事了⋯⋯

1 Body Mite Image

2 Body Mass Index

3 Body Most Information

QUESTION

話說回來ＢＭＩ是什麼的縮寫？

最近常常可以看到的「ＢＭＩ」，它是什麼的縮寫呢？
請選出正確答案。

哈哈哈

我則以為是有人把「ＩＢＭ」印錯了呢

第一次聽到的時候
還以為是「ＢＭＷ」呢

正確答案是2號，BMI＝Body Mass Index，中文叫做身體質量指數

17頁的正確答案為

| **2** | **Body Mass Index** |

萌花的註解

BMI 是什麼東西？

直接翻譯的話，Body Mass ＝身體質量（體重），Index ＝指數。不過這純粹是用身高體重來計算的體格『指數』，除了沒有區分男女之外，還會有許多細微的誤差，並且不適用於一部分的職種（武術家、傭兵、運動選手、還有20年前的阿諾史瓦辛格等非常壯碩的人，都無法直接套用本算式）。另外這個指數也無法區分代謝症候群，許多情況下是BMI處於正常值，但實際上卻有代謝症候群。也就是所謂的「隱藏性肥胖」。所以請將BMI當作『判斷自己是否肥胖的基準之一』。

QUESTION

已經成為肥胖的代名詞!?
「Metabo」是什麼意思？

在日本已經成為「肥胖」代名詞的「Metabo」！

Metabo 王子、Metabo 貓咪等，是日本街頭現在越來越常聽到的新詞。大家應該都猜得出來

Metabo 是 Metabolic Syndrome 的簡稱，但它的含義……你知道嗎……？

Metabolic ＝ ？

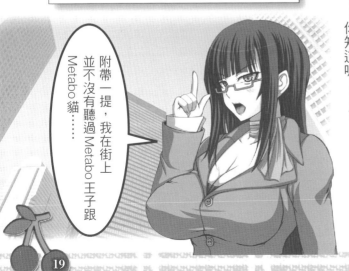

附帶一提，我在街上
並不沒有聽過 Metabo 王子跟
Metabo 貓……

19頁的正確答案

代謝

Metabolic ＝代謝

『Metabolic』是形容詞，因此正確來說應該是『代謝性的』。
這個字本身並沒有「脂肪」或「肥胖」的意思哦！
Metabolic Syndrome 常常被說成「內臟脂肪症候群」，但嚴格來說應該
是「代謝症候群」。
在日本被簡稱為「Metabo」，現在已經普及到足以取代肥胖一詞。

……妳說什麼我聽不懂哦

講到 Syndrome 一詞，就會讓人想到『10
號誕生！假面騎士全員大集合!!』之中，
十位騎士一起對暗闇大使放出的必殺技
「騎士 Syndrome」！

萌花的註解

代謝症候群的本質？

代謝症候群——雖然發病者大多會處於肥胖狀態——
指的並不是單純的肥胖，而是患有文明病（高血壓、
血脂異常、糖尿病等）或是極有可能罹患文明病的狀
態，可別搞混哦。

QUESTION

你的腰圍，有沒有胖到代謝症候群的標準呢？

是否罹患代謝症候群的第一條件，可以說是腰圍。

你是否知道以男性來說，腰圍要到什麼程度才算是代謝症候群呢？

1 80 cm 以上

2 85 cm 以上

3 90 cm 以上

這……感覺就像是腰圍的尺寸如胸圍一樣……嗎？

21頁的正確答案

2 85 cm以上！

不過這只限於男性，女性的話為90 cm以上。

另外，各國對於用腰圍來判斷是否罹患代謝症候群訂下不同的基準，美國的話則為「男性102 cm以上，女性88 cm以上」。

在日本則是「男性85 cm以上，女性90 cm以上」，這是由日本肥胖學會、日本動脈硬化學會、日本糖尿病學會、日本高血壓學會、日本循環系統學會、日本腎臟病學會、日本血栓止血學會、日本內科學會等8個學會共同決定。之中雖然也有人提出「男性85 cm的話，那日本的大叔不都全員算在內嗎？」的異議，但就目前來說這仍然是日本的標準。

國家／地區	男性	女性
美國	102 cm以上	88 cm以上
歐洲	94 cm以上	80 cm以上
台灣～南亞～中國	90 cm以上	80 cm以上
國際糖尿病聯盟（IDF）的日本人基準	90 cm以上	80 cm以上

萌花的註解

其實呢……

是否罹患代謝症候群，得看內臟脂肪的多寡來決定。而要正確測驗內臟脂肪，必須使用X光或CT掃瞄，因為無法對所有人都實施精密檢查，所以才會用測量腰圍來取代。

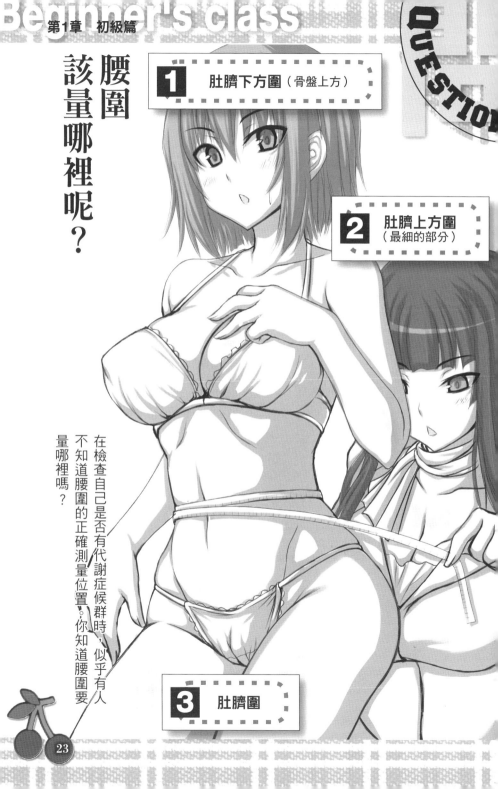

QUESTION

腰圍該量哪裡呢？

1 肚臍下方圍（骨盤上方）

2 肚臍上方圍（最細的部分）

3 肚臍圍

在檢查自己是否有代謝症候群時，似乎有人不知道腰圍的正確測量位置。你知道腰圍要量哪裡嗎？

23頁的正確答案

3 肚臍圍

腰圍並不等於腰部最細的位置。
在肚臍位置水平環繞腰部一周，才
是標準的腰圍。不過這是進行健康
檢查時的測量方式，在購買牛仔褲
時，不少店家是測量腰骨上方最細
部分。因此請注意買衣服跟健康檢
查時所量的腰圍並不同。

要我幫你量也可以啦

DO-WOO!

 萌花的註解

測量腰圍時的注意點

使用的測量器具最好是沒有伸縮性的軟尺。測量時必須空著肚子（飯
後鼓起的腹部會讓結果產生誤差）。
為了確認尺是否成水平，可以站到鏡子面前。
腹部不要用力，也不要特別縮緊，以放鬆、自然的狀態來測量。
如果可以的話，請他人幫自己量可以得到更為正確的數據。

Beginner's class

腰圍超出標準!?
但先別斷定是代謝症候群

就算腰圍超出標準值，也不代表你就是罹患代謝症候群。

代謝症候群的定義為──

內臟脂肪型肥胖（腹部肥胖＝腰圍超出基準），並且在高血糖、高血壓、血脂異常之中罹患□種症狀以上的狀態。

□內的數字，是以下哪一個選項呢？

1 1

2 2

3 3

25頁的正確答案

2　　　**2**

腰圍超過標準，並且罹患高血糖、高血壓、血脂異常之中2種以上的症狀，就會被斷定為代謝症候群。

並不是因為你比別人胖，就代表你患有代謝症候群。

那就可以安心了嗎!? 才沒有這回事。最近從小學生身上發現高血糖、高血壓、血脂異常等症狀並不是什麼罕見的事。還未成年就罹患糖尿病的案例也極為普通。

不管年齡高低，只要飲食不規則或有偏差，再加上運動不足的話，會發生卡路里過高（高血糖）、鹽分過多（高血壓）、膽固醇過高（血脂異常）也是理所當然，不是嗎？

上述症狀如果太過嚴重，那就會成為糖尿病、中風、動脈硬化、心臟病、高尿酸血症、循環系統疾病、心律不整……等「文明病」的起因。

肥胖者就算不是代謝症候群，也是有相當的風險存在！ 首先以減重為目標，稍微注意一下自己的飲食。

就算全都中鏢也不可以放棄！

什麼是文明病！

這在日本過去被稱為「成年病」，但自從研究發現所有原因幾乎都是來自於肥胖之後，名稱也改成了「文明病」。它是目前蔓延於日本全國的重大疾病之一，在20～30歲的世代之中發病案例特別的多。

> **對付肥胖的關鍵在於控制卡路里。以下4者之中卡路里最高的是誰呢？**

稍微注意一下自己的飲食，實踐篇。
假設你正在選擇早餐的麵包，之中卡路里最高的是哪一種呢？

1. 可頌

2. 吐司

3. 法國麵包

4. 奶油麵包

你會選哪一樣呢？

1. 可頌

●比較各種麵包的卡路里
〔各50g算出平均值〕

可頌 1個（大）50g	224kcal
奶油麵包 2個（小）50g	158kcal
法國麵包 6㎝左右（粗）50g	140kcal
吐司 切成8片中取1片50g	132kcal

肥胖的第一大主因，是攝取的卡路里大於（高於）消耗掉的卡路里。現代人所攝取的卡路里普遍性的過高，總是吃外面或便利商店的話，那就更不用說。不過就算是在現代的飲食環境之中，我們還是可以控制卡路里！

奶油妹妹確實是有點過胖呢，吐司麵包超人的身材就很好的說

……又來啦……可以講國語嗎？

QUESTION

1 草莓果醬

2 奶油

3 人造奶油

4 蜂蜜

5 花生醬

用來塗在麵包上的配料……
卡路里最高的是？

在我們吃麵包的時候，一定都會塗得溼溼黏黏的對吧。

就算特地選擇低卡路里的麵包，如果塗上去的東西卡路里太高的話，那還是會在一瞬間就超出標準！

以下所使用的麵包配料之中，卡路里最高的是哪一樣呢？

濕濕黏黏……

29頁的正確答案

3 人造奶油

●比較塗塗抹抹的卡路里
〔各10g來算出平均值〕

人造奶油	75.8kcal
奶油	74.5kcal
花生醬	64.0kcal
蜂蜜	29.4kcal
草莓果醬 高糖度	25.5kcal
草莓果醬 低糖度	19.5kcal

看這個資料，你或許會覺得草莓果醬的卡路里最低，但草莓果醬實際塗抹在一片麵包上的量，大多會是奶油的2倍以上，因此將草莓果醬設定為20g來計算會比較恰當。

若是這樣來看，高糖度的草莓果醬為51kcal，低糖度為38kcal，比蜂蜜要來得更高。

有些牌子的人造奶油會將卡路里壓低，不過卻被人指出之中有包含反式脂肪酸的問題存在。

萌花的註解

什麼是反式脂肪酸？

據說它是惡性膽固醇的元兇，許多零食之中也都含有這個成分。現在已經被各國所規制，WHO也建議，反式脂肪酸的攝取量最好低於1天所攝取的總卡路里的1%以下。調查報告顯示在日本，總人口中大約有3成超出了1%的標準。而美國則是大幅高出3成。

飯！飯！飯！
跟一碗飯熱量相同的是……

本書中一碗飯＝150g

日本人的飲食總是少不了米飯類。高雅的顏色、柔軟的質感、可口的咀嚼感，光是聽到飯這個字，這些感觸就在腦中浮現……讓我們根本無法想像沒有飯的人生！ 所以呢，你知道1碗白飯的卡路里，相當於下列哪一個選項嗎？

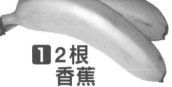

2 4顆水煮蛋

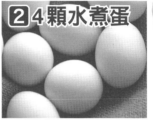

3 3杯牛奶

1 2根香蕉

5 1顆高麗菜

6 1份絹豆腐

4 5顆水煮栗子

7 3條香腸

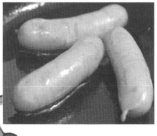

正確答案有兩個哦～

DO-WOO!

31頁的正確答案

1 **2根香蕉**

約100g／86kcal，比較大根的通常為130g，
因此大約是兩根相當於1碗白飯。

5

1顆高麗菜

約100g／23kcal，比較大顆的相當
於1.1kg，因此會有253kcal。1整
顆等於是1碗飯。

關於其他的選項——
水煮蛋為151kcal／100g，1顆（L尺寸）可以食用的部位大約是60g，
2.8顆相當於1碗飯。牛奶為67kcal／100g，1杯為200g的話就是
134kcal，兩杯少一點相當於1碗飯。水煮栗子為167kcal／100g，可
食用的部位大約是150g，因此要大顆的7～8顆才相當於1碗飯。絹豆
腐為56kcal／100g，要1份半才會相當於米飯150g的卡路里。香腸為
298kcal／100g，1條大約是60g，1.4條相當於1碗飯。

QUESTION

紅豆麵包1個

　　=〔　〕碗飯

紅豆甜甜圈1個

　　=〔　〕碗飯

奶油麵包1個

　　=〔　〕碗飯

巧克力螺旋麵包1個

　　=〔　〕碗飯

草莓果醬麵包1個

　　=〔　〕碗飯

甜甜圈（酵母）1個

　　=〔　〕碗飯

麵包零食、五花八門這個跟那個……等於幾碗飯呢？

請在〔　〕內填入自己所認為的數字。

正確數據到達小數點以下，不過在此完全捨去，整數猜中就算正確！

碗飯約252kcal

將1碗飯當作150g來進行計算，其熱量為252kcal。

本書將一般家庭男性用的碗公設定為150g，實際容量會根據種類跟形狀的不同而有所增減。

另外，一般便利商店所販賣的速食米飯大多是1包200g，飲食店的飯類也大多都是200g左右。不過實際上200g為蓋飯的份量，因此本書將150g當作一般家庭1碗飯的基準。

33頁的正確答案

紅豆麵包1個＝〔1.1〕碗飯

紅豆甜甜圈1個＝〔1.4〕碗飯

奶油麵包1個＝〔1.2〕碗飯

巧克力螺旋麵包1個＝〔1〕碗飯

草莓果醬麵包1個＝〔1.2〕碗飯

甜甜圈（酵母）1個＝〔1.2〕碗飯

紅豆麵包1個280kcal、紅豆甜甜圈1個350kcal、奶油麵包1個305kcal、巧克力螺旋麵包1個262kcal、草莓果醬麵包1個297kcal、甜甜圈（酵母）1個290kcal……

從這個結果可以看出，不論是哪一種麵包，都等於1碗飯＋α的熱量。落差不大，你是否感到意外呢？

不過可別高興的太早，這種零食麵包的重量大多是在150g以下，也就是說份量比較少，但卻擁有高於1碗飯的熱量。比方說奶油麵包，如果跟1碗飯的150g等量的話（重量相同），那就會是457.5kcal，是1碗飯將近2倍的熱量哦。

1　大約
1碗飯

2　大約
2碗飯

3　大約
3碗飯

※ 可樂的熱量會隨著製造商而有所不同。本書取標準廠牌的平均值。

碳酸飲料VS米飯
可樂的熱量等於幾碗飯呢？

熱茶、味噌湯、滷汁，吃飯時我們會配上各種湯品，之中也不乏有人用可樂來當作飲料。

當然，可樂在速食店的套餐中是不可缺少的項目，要喝什麼東西完全是當事者個人的自由。

不過在此你必須知道的是，拿在手中往肚子灌的那杯東西，相當於幾碗飯呢？

500ml的可樂（小型保特瓶）是……？

35頁的正確答案

1 大約1碗飯

可樂的熱量為46kcal／100g。

換算成500ml（小型保特瓶）的話就是230kcal，熱量相當於1碗（0.9碗）飯。小的保特瓶沒幾口就會喝完，因此就算為了減肥而忍住不添第2碗飯，但要是喝下一瓶可樂，那也等於是不知不覺間吃了第2碗飯。理解其中機制的話那還OK，如果是不自覺的吃吃喝喝的話……那可是會助長身上的贅肉增加。

關於其他飲料……

除了可樂之外，柳橙汁（濃縮稀釋）為42kcal／100g，1杯200ml的話就是84kcal，3杯相當於1碗飯。

其他飲料的平均卡路里如下。

葡萄柚汁（濃縮稀釋）　35kcal／100g

鳳梨汁（濃縮稀釋）　41kcal／100g

葡萄汁（濃縮稀釋）　47kcal／100g

蘋果汁（濃縮稀釋）　43kcal／100g

紅茶（無糖）　1kcal／100g

咖啡（無糖）　4kcal／100g

綠茶（無糖）　2kcal／100g

番茶、焙茶、糙米茶、麥茶、烏龍茶為0kcal

QUESTION

一片披薩相當於幾碗飯？

講到披薩，當然就會想到忍者龜……不不，是『小鬼當家』的麥考利克金最喜愛的食物，你知道一片M尺寸披薩（直徑約25㎝）等於幾碗飯嗎？

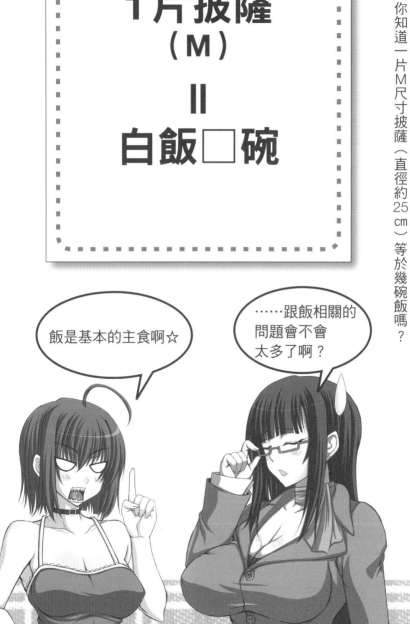

1片披薩
（M）
=
白飯□碗

飯是基本的主食啊☆

……跟飯相關的問題會不會太多了啊？

37頁的正確答案

> ## 2.5碗飯

以各餐飲店所販賣的披薩來算出平均值，M尺寸的1片為624kcal，相當於2.5碗飯。

披薩大多使用高卡路里的起司，因此總熱量也容易變得比較高。不過起司本身含有均衡的蛋白質、鈣質、脂肪、維他命，是相當優良的食品，食用起司並不是什麼壞事。

烏龜的味覺真讓人無法理解……

●忍者龜所喜歡的披薩

李奧納多（雙刀／領隊）	納豆披薩
拉斐爾（三叉戟）	七味辣椒披薩
米開朗基羅（雙節棍）	冰淇淋披薩
多納太羅（長棍）	生魚片披薩

QUESTION

洋芋片150g的卡路里
相當於幾碗飯呢？

我們將一碗飯設定為150g，如果食用等量的洋芋片，那會是幾碗飯的熱量呢？

1 1.1 碗飯

2 2.2 碗飯

3 3.3 碗飯

4 4.4 碗飯

39頁的正確答案

3.3碗飯
（831kcal/150g）

零食點心類之中熱量名列前矛的炸洋芋片，卡路里竟然超過3碗飯，真不愧是惡名昭彰的減肥天敵!?

不過喜愛洋芋片的人請安心。日本超級市場所販賣的洋芋片，大包為135g，中包為60g～85g，雙方都低於150g，因此就算吃一整包也不等於3.3碗飯。

……不過呢，特價的超大包為170g，XL包裝則將近220g，這些可是會輕鬆超越3.3碗飯，要多加注意哦。

妳把重複的卡片都塞給我，是要我拿來當柴燒嗎？

『假面騎士洋芋片Ｒ』是薄鹽口味，每一包會有2張假面騎士卡片……

40

QUESTION

在飯後甜點之中
卡路里最低的是哪一樣呢？

主菜享受完畢之後，任誰都會想來一道甜點。可是不管哪一樣，熱量似乎都輕鬆超越1碗飯哦？以下幾個選項之中，卡路里最低的是哪一樣呢？

1 草莓蛋糕

2 紅豆湯圓

3 水果布丁

4 巧克力香蕉可麗餅

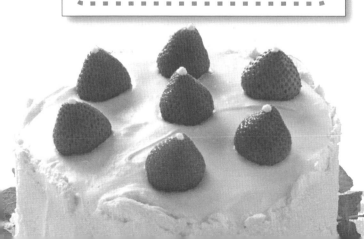

41頁的正確答案

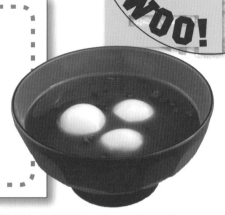

DO-WOO!

2　紅豆湯圓 1 碗 ＝ 240kcal

假設湯圓的部分為 50g，那卡路里最低的就是紅豆湯圓。第 2 名是水果布丁 340kcal。草莓蛋糕 348kcal（以 1 片 100g 來計算＋ 1 顆草莓 12g／4kcal）。卡路里最高的則是巧克力香蕉可麗餅 350kcal。

萌花的註解

卡路里的數字會隨著品牌有所出入

為了巧克力香蕉可麗餅個人的名譽，請讓我在此追加說明，這道甜點的卡路里其實有相當大的落差——

347kcal	Dipper Dan
378kcal	31 冰淇淋
191kcal	Chateraise（超市或便利商店賣的）

※（各法人的卡路里標示為 2010 年 6 月的資訊）

——正如這些資料所顯示的，隨著製造商不同，卡路里甚至會低於紅豆湯圓。但本書採用的是平均卡路里，所以在此排名第 4。雖然其他甜點也都是採用平均值，但相較之下巧克力香蕉可麗餅的落差最大。所以呢……巧克力香蕉可麗餅，很抱歉！你注定是第 4 名！

吃什麼都得注意卡路里……那有什麼食物可以讓我舒解壓力的嗎？

左看是卡路里，右看也是卡路里，吃東西老是得注意這些數字，反而會讓我因為壓力而變胖不是嗎？確實如此，許多人都是因為壓力過大而變胖。壓力、心情，都有可能成為肥胖的原因。為了不讓自己掉到這個陷阱之中，請從左邊選出可以有效舒緩壓力的食物。

1	蘋果
2	黑芝麻
3	白蘿蔔
4	海苔

慚愧……

小沙也是，每次一有壓力就會胖回來呢……

2 黑芝麻

一般來說，講到含有豐富鈣質的食品，大多會建議仔稚魚、起司，但如果是從蘋果、黑芝麻、白蘿蔔、海苔之中來選擇的話，那則是黑芝麻。基本上只要是含有豐富鈣質的食品都有舒解壓力的效果，就這點來看，黑芝麻可說是非常的優秀，它的鈣質是牛奶的十倍以上，而且還可以增強腎機能，值得讓我在此推薦。精進料理※也一定都會用到黑芝麻。不過黑芝麻的表皮不好消化，最好磨碎後食用。可以灑在飯上、配菜上、泡麵上。在日本最近流行的，用來稍微添加一點色香味的小配料之中，黑芝麻也是人氣很高的選擇哦。

※起源於日本平安時代（794－1185年），是一種表達禪宗的精進精神的烹調方式。

 萌花的註解

什麼是因為壓力、心情而變胖!?

因為壓力，或是心情不佳而感到鬱悶，坐立不安使得自己變胖的例子不在少數，這是精神性負擔導致新陳代謝惡化所造成的結果。也是人的精神與肉體緊密相聯的最佳證據之一。

這種肥胖法大多為一時性，就減肥的方法來看，與其運動跟控制卡路里，不如直接去除造成壓力的原因。不過在這個現代社會中，要完全去除壓力可說是不可能的事情，因此至少得用食物來減輕精神上的負擔。除了黑芝麻之外，胡桃、香菇、蓮藕也都有不錯的效果。另外也可以讓自己埋首於興趣之中，或是觀賞好笑有趣的節目，讓心情放鬆。

水腫型肥胖？
人類一天須要喝幾公升的水？

攝取過多的水份，會讓自己因水而發胖？
人類每天必須攝取的水份，在左邊的選項之中哪一樣最為理想呢？

※將對象設定為健康的成年人

1 大約1公升

2 大約2公升

3 大約4公升

45頁的正確答案

2 大約2公升

不過並非全都是透過喝水來攝取，之中大約有4成，來自於食物中所包含的水份（住院靜養時例外）。

人類平均每天會排出2公升的水份，因此加加減減必須等於零。聽起來像在說笑，但這點其實非常重要，人的身體大約有6成是由水份構成，只要有1%不足，就會感到極端的口渴，有3%不足，濃稠血液就極有可能造成心肌梗塞，超過5%的話就像是徘徊於沙漠之中，會造成生命的危險。寫真偶像之中甚至有人會每天喝3公升的水，這樣可以促進身體的代謝速度，讓自己比較不容易變胖（必須有氧跟水份才能燃燒體內的脂肪跟糖份）。對健康的人來說，多喝一點水不會有任何壞處。

萌花的註解

什麼是水腫型肥胖？

這並不是因為攝取過多水份而發胖，而是身體代謝機能降低，難以將體內多餘的水份排出。處於這種狀態的人大多是下半身較為肥胖。如果身體感覺像是灌了水一樣，那就有可能是陷入這種症狀。手腳冰冷、運動不足的人特別容易產生這種現象，因此減肥時最好維持體溫，並慢慢開始運動，盡量多流一點汗。

小沙的胸部就好像灌滿水一樣很有彈力哦

1 15% 以上

2 20% 以上

3 25% 以上

4 30% 以上

肥胖的指標

體脂肪率，要高達百分之幾才算是肥胖呢⁉

各位應該都有聽過體脂肪率這一詞。市面上也販賣有許多類型的體脂肪計，雖然也可以用身體大小進行常數計算來求出體脂肪率，不過重點不在於怎麼得知，而是計算來的數字！

體脂肪率要超過多少，才算是肥胖呢？

※將對象設定為30歲以下的男性

數字不能公開
但我絕對低於
肥胖標準值～！

47頁的正確答案

3 **25% 以上**

30歲以下男性的正常體脂肪率為14～20％。30歲以上的男性則是17～23％。

體脂肪率所指的是身體內脂肪的百分比，這個比率越高，就表示一個人越肥胖，但並不是越少就越好。要維持在正常數字的範圍內，對肉體來說才是最健康的。

雖然也有超級名模這種平均體脂肪率只有13.8％的人種，但她們基本上是已經屬於不同的生物了。

光吃甜食跟高卡路里的食品，可是會讓體脂肪率在一瞬間就飆高哦！

 萌花的註解

什麼是脂肪型肥胖!?

體脂肪率若是太高，就容易成為脂肪型肥胖。脂肪型肥胖不光是身體內所佔的脂肪率較高，就連血液之中也含有較多的脂肪。

這樣會讓血液循環變差，體內廢棄物不容易排出，內臟機能降低，還會讓身體不容易瘦下來。

若要減肥，首先必須要讓血液流動可以順暢。

若是已經陷入脂肪型肥胖的狀況，建議可以多吃大豆（或是納豆、豆腐、豆漿），它具有清潔血液的效果。

QUESTION

這樣問或許有點太晚
但卡路里到底是什麼？

卡路里是「熱量的單位」。人類為了存活，必須在體內燃燒熱量作為活動的能源，而卡路里正是用來計算這個熱量的單位。

那麼，1卡路里實際上是多少的熱量呢？

1 移動格林威治子午線所須的熱量

2 將1立方公分的土溶解的熱量

3 讓1g的水上升1℃的熱量

4 19世紀末燃燒石炭所使用的舊單位

完全不同！

也就是跟光子力還有蓋特線一樣呢

49頁的正確答案

3 ### 讓1g的水上升
1℃的熱量
（在氣壓1的狀態下）

卡路里一詞的來源為拉丁語的「熱」。

而測量熱能的眾多方法之一，就是將食物拿來燃燒！

當然，並不是單純的在食物上點火，而是得放到專用的密封式容器內進行燃燒，並用熱量計來算出完全燃燒所須的數據。而這也只是眾多測量法之一。

另外，食品標示所使用的「kcal」，其實是kilogram calorie（大卡），也就是熱力學、測量法中所使用的cal（卡路里）的1000倍單位。不過一般使用時兩者都被稱為「卡路里」……相當混淆不清對吧？

不過分辨的方法很簡單，只要在跟食物有關的話題中出現卡路里，那就一律都是指大卡。本書當然也不例外。

國際單位的（SI）不是卡路里，而是焦耳

1卡路里大約是4.2焦耳。
1焦耳是使用1瓦特的電力1
秒時間所產生的熱量。
也有一些國家的食品標示不是
用卡路里，而是用焦耳來當作
標示單位。

1　5g

2　10g

3　15g

4　20g

鹽份是造成肥胖的原因!?

人類一天所須的鹽份為�⋯⋯

鹽，是人類所不可缺少的礦物質，也是日本人最容易攝取過多的成份之一。

人一天所攝取的理想鹽份是多少呢？

送鹽給敵人的
是武田信玄
還是上杉謙信呢？

⋯⋯我說
⋯⋯那題
也算在內嗎？

51頁的正確答案

2 10g
（日本厚生勞動省訂為目標的每日攝取量）※

※台灣行政院衛生署
建議國人每日食鹽
攝取量為8～10g。

日本人自古就喜歡用醬油跟味噌來當作調味料，跟歐洲人相比，鹽份攝取量本來就比較高。平均值總是超過厚生勞動省所訂下的標準攝取量。鹽份本身對人類的身體沒有壞處，但成份之一的鈉（隨著品牌或多或少），具有將水分儲存在體內的效果，攝取過多，會成為「浮腫」的原因。

與其說是因為鹽而發胖，不如說過量的鹽是讓你瘦不下來的原因（之一）。

另外，一碗麵大約含有5g的鹽，因此只要吃上兩碗麵，就已經到達厚生勞動省所訂下的目標。若是只考慮鹽分，那可是得忍耐到下一天才能再吃東西。這麼難以遵守的目標我看還是裝作沒有聽到好了（喂！）……

……請別放著
本來的題目不管
還把人家的旗印搬出來……

昆

答案是上杉謙信！
注重道義不讓百姓受苦
他送鹽給身為敵人的信玄

降低鹽份來瘦身 Part 1
在這之中鹽份最少的是哪一樣？

降低鹽份的減肥法非常簡單，只要稍微注意一下飲食即可。手腳跟臉部的浮腫，都可以透過降低鹽份來得到改善。

要降低攝取的鹽份，當然得選擇含鹽量最低的食物，在這之中你會選哪一樣呢？

1	酸梅
2	鹽漬鮭魚
3	泡麵
4	海水

53頁的正確答案

2 鹽漬鮭魚
720 mg／100g

從低到高的排列順序為鹽漬鮭魚→泡麵→海水→酸梅。

就結果來看會覺得酸梅怎麼罪大惡極（？），但這純粹只是比較一定體積內的含鹽量。酸梅所含有的檸檬酸，對於促進身體代謝有著極佳的效果。

另外泡麵的話，只要不將湯全部喝光，攝取的鹽份就會驟減。

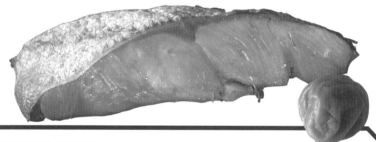

●各個選項的含鹽量（全部換算成100g）

鹽漬鮭魚	720 mg／100g
泡麵（醬油口味）	2700 mg／100g
合味道	1份2000 mg／77g
明星食品・一平泡麵	1份2100 mg／85g
札幌一番	1份2100 mg／80g
出前一丁	1份2600 mg／83g
海水（鹽份濃度從3.1%到3.8%不等，在此以3.4%計算）	3400 mg／100g
酸梅 實際上沒有大到100g的酸梅。 1740 mg／大顆25g（可食用部位20g）	8700 mg／100g

（各個法人的卡路里標示為2010年6月的資訊）

1 英式瑪芬

2 法國麵包

3 吐司

4 炸彈麵包

5 奶油麵包

QUESTION

降低鹽份來瘦身 Part 2

含鹽量高到出乎意料的是……麵包……!?

麵包所含有的鹽份其實超出我們所能想像的範圍。

在這之中鹽份最高的，是哪一種麵包呢？

55頁的正確答案

2 法國麵包
620 mg／100g

僅次於法國麵包的是吐司,再來是炸彈麵包、英式瑪芬、奶油麵包。

另外,飯所含有的鹽份為1 mg／100g,幾乎等於零。

而愛好吐司的人,必須注意常拿來夾在一起的起司跟火腿,這兩者的含鹽量都在1000～1100 mg／100g之間,在降低鹽分進行瘦身的時候最好要避開這種組合。

萌花的註解

減鹽瘦身的小技巧

只要用芝麻、柴魚、檸檬汁、甜醋來取代日常所使用的鹽、醬料、醬油,就可以減少相當份量的鹽。不過就算如此,相信還是沒有人會用醬油以外的調味料來配生魚片就是了。

就瘦身的角度來看,最好限定減鹽的期限。持續個10天～2週,看看有沒有效果。沒有必須恆久性的持續下去。

鹽雖然常常被當作壞人來看待,但卻是人體不可缺少的養分之一,要聰明的攝取哦。

瘦身時千萬要注意 目標減少幾公斤……？

減肥時讓體重降低並不一定都是好事——你或許會覺得我在說什麼鬼話，減肥不就是要讓體重變得越低越好嗎!?話雖然這樣講，但也不是完全正確。因為體重驟減有可能對身體造成重大弊害。就理想的數字來看，體重最好在1個月內降低百分之幾呢？

| **1** | 5%以內 |

| **2** | 10%以內 |

| **3** | 15%以內 |

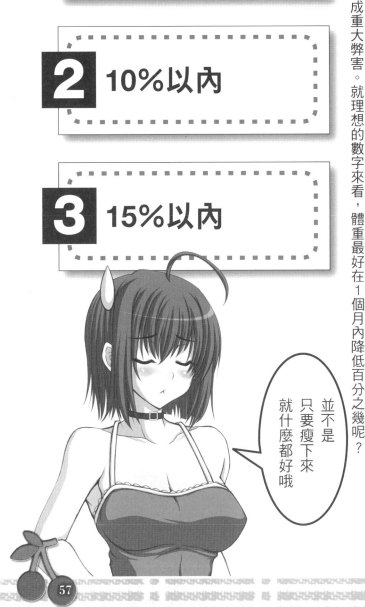

並不是
只要瘦下來
就什麼都好哦

57頁的正確答案

1 5%以內

不管是什麼樣的減肥方式，都不可以在1個月內讓體重掉落超過5%。

若是在1個月內讓體重掉落超過5%，那身體就會認為「消費卡路里這麼多，難道是面臨緊急狀況嗎!?」而啟動體內平衡效果這個危機管理機制。而這個機能首先採取的行動，是盡可能的儲存脂肪，讓你的身體跟瘦身背道而馳。

而且體重驟減，有可能會造成便秘、低血壓、尿酸過高，是有百害而無一利。

開始減肥 80kg	80kg 減少5%	1個月後 76kg	76kg 減少5%	1個月後 72.2kg

體內平衡效果

體內平衡效果又稱為恆定狀態（Homeostasis）。是身體為了讓體溫、血糖、滲透壓維持正常的危機管理機制。比方說一個人遇到地震被埋在磚瓦下好幾天，卻還能奇蹟般的存活下來，就是因為身體處於極限的平衡效果狀態——隨著卡路里的不足，身體會盡可能的節約能量，以維持肉體的生命機能。

在瘦身時，身體進入體內平衡效果的時間被稱為「停滯期」，這段期間內別說是降低體重，甚至還很有可能會胖回來。

Beginner's class

QUESTION

1 daiet

2 diet

3 dyeeto

4 deiett

初級篇最後一個問題

「減肥」正確的英文拼音……是什麼？

「減肥」的英文，原本是「日常飲食」「飲食療法」「限制飲食」的意思。它原本只是一個飲食相關的用語，但到了日本卻變成「減肥」的意思，跟「飲食」沒有絕對的關聯性（雖然這種日式英文在日本並不罕見）。

所以呢，在此讓我們正確認識一下這個字，「減肥」的正確英文拼音是哪一個呢？

無法正確使用語言，
代表精神跟思想
曖昧不清——
這是日本哲學家
唐木順三老師
所說的哦

59頁的正確答案

diet

在外國如果有人說「我正在 diet」並不代表他「正在減肥」，而是代表他「正在進行飲食療法」，請多加注意。

減肥的正確英文是「Tightening」或是「Toning」，另外也可以說是「Slimming」。

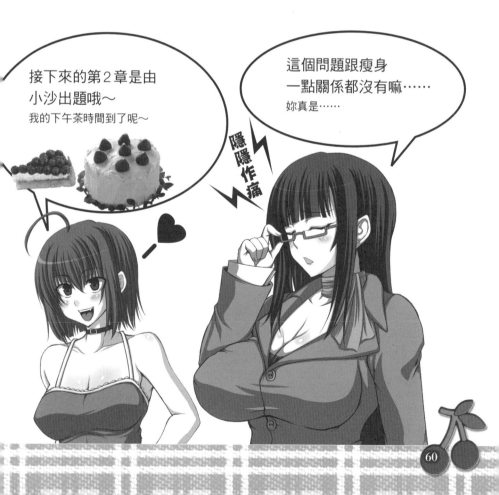

接下來的第 2 章是由小沙出題哦～

我的下午茶時間到了呢～

這個問題跟瘦身一點關係都沒有嘛……

妳真是……

隱隱作痛

60

Middle class

第2章
中級編

「武士不會在重要的時刻讓自己完全吃到飽。
也不會空著肚子來面臨關鍵的一刻」

森鷗外（19～20世紀末・軍醫／日本）

【第1類】蛋白質
魚、章魚、魷魚、牛肉、豬肉、雞肉、蛋、大豆等等

肌肉跟骨頭的材料，同時也是身體能量的來源

【第2類】礦物質（鈣質、磷）
牛奶、優格、海藻、小魚等等

……請不要一講到牛奶，就老是看人家的胸部

【第3類】維他命A（胡蘿蔔素）
綠黃色蔬菜（蘿蔔、青花菜、南瓜、菠菜）等

保護皮膚跟黏膜

【第4類】維他命C
淡色蔬菜（高麗菜、白蘿蔔）、水果（香蕉、橘子、蘋果）等

……又長又硬的香蕉，是我的最愛☆

【第5類】糖類（糖性熱量）
米（澱粉）、麵包、蕃薯類（馬鈴薯、芋頭）、麵類等碳水化合物

調節身體的各種機能

【第6類】脂類（必要脂肪酸）
油（沙拉油、豬油）、奶油、人造奶油、美奶滋等油脂類脂肪較多的食品

……不行…我不可以再吃這類食品了

挑食是減肥的大忌，它不但會讓你營養不良，甚至還有可能產生反效果。減肥中若無法攝取均衡的營養，那可是像飆車族狂奔在不健康的高速公路上一樣，轉眼之間就讓你成為偏食的胖子。

在日本，食物按照營養區分成各個『食品類』，進行減肥時，要特別注意從這6大類之中均衡的選出各種食材。

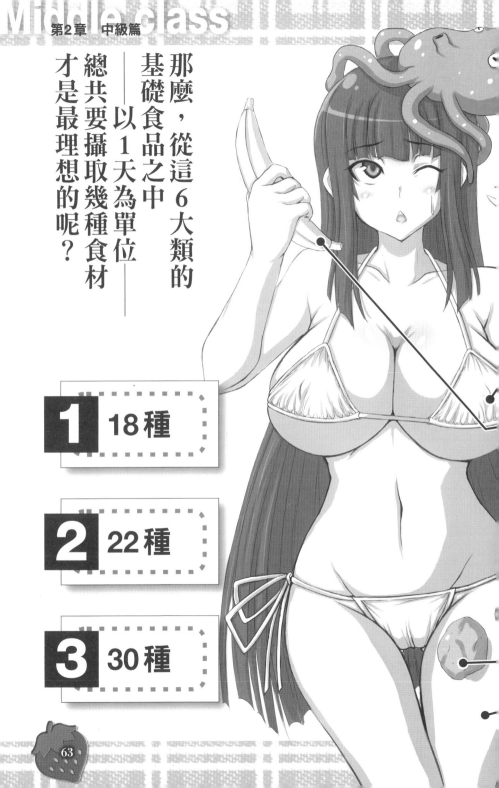

那麼，從這6大類的基礎食品之中——以1天為單位——總共要攝取幾種食材才是最理想的呢？

1 18種

2 22種

3 30種

63頁的正確答案

3 30種

從1～5類的各選之中出4～6種食材,再從第6類的脂類(必要脂肪酸)選出2～3種食材,這樣是最為理想的比例。

不過也有許多意見指出,太過執著於「30」這個數字,或是為了確認食材種類而太過神經質,會讓人失去用餐的樂趣,因此由日本農林水產省、厚生勞動省(前厚生省)、文部科學省(前文部省)所策定的『飲食生活指標』在最近幾年將「30種食材」這個明確的數字,改訂成「以主食、主菜、配菜為基本,盡量維持飲食的均衡」這種抽象的目標。

另外,6大類食品這個區分是由前日本厚生保健醫療局所製作,普及之後成為現在區分營養素的基本思考方式。

在便利商店購買的高級便當菜色不都是比較多嗎?

理想體重……
請以這個方程式來計算

理想體重又被稱為標準體重，代表一個人最佳體態時的重量。而這個理想體重，可用以下算式來求出。

標準體重（kg）
＝身高（m）✕ 身高（m）✕22

計算時請記得將身高換算成「m」（公尺）。
那麼……請問我的理想體重，
是多少呢？

我們家的小沙
大印璃沙小姐的身高是170㎝
不愧是前寫真模特兒，
比我還要高呢

QUESTION

65頁的正確答案

> ### 63.58 kg

$1.7_{(m)} × 1.7_{(m)} × 22 = 63.58_{(kg)}$

這個數字就是我的理想體重。

當然，這並不是我實際上的體重，我實際體重的真實數字是最高機密。

對女性來說只要是超過60kg的體重，都是難以接受的事實。

不管如何，也請你計算一下自己的理想體重吧。

另外，在方程式最後所乘上的22，是BMI的理想數字。

理想體重為指標之一

以BMI為基準的這個算式，是一個人處於最佳健康狀態的體重指標。

不過這個理想體重（標準體重）並沒有考慮到體脂肪率，也沒有區分性別，因此並不完全。

只能當作「指標之一」。

我一天下來
所須要的卡路里是多少呢？

一個人一天所須要的卡路里，並沒有統一的規定。
身高較高的人，身材較為嬌小的人，在外面工作進行肉體勞動的人，在室內工作總是坐辦公桌的人，每個人所須的卡路里當然都不相同。
應該攝取的卡路里量，也就是理想熱量，可以用這個方程式來求出。

理想熱量（kcal）
＝理想體重（kg）✕25～30（kcal）

那麼，我一天必須攝取的卡路里是多少呢？

小沙的理想體重
已經在上一個問題中
算出來哦

是 63.58 kg～★

67頁的正確答案

> # 1589.5 ～
> # 1907.4kcal

63.58 (kg) ×25 ～ 30 (kcal)
＝ 1589.5 ～ 1907.4 (kcal)

這個數字就是我一天必須攝取的卡路里，也就是理想的熱量。

用比較具體的例子來說，假設我吃了一客牛排（平均熱量1059kcal）、一份中華涼麵（平均熱量594.5kcal）、草莓鮮奶油蛋糕（約331kcal），總共就是1984.5kcal……啊啊，超過理想值了！要將草莓鮮奶油蛋糕去除才行，天啊！

而算式中可以變動的部分「25～30」，則是代表當天運動量的多寡，運動量較少的話就代入「25」，因為接客或銷售活動運動量較大的話則代入「30」。而如果是運動選手、肉體勞動、重度勞動的人，則必須將這個數字提高到「40」。

你一天所須要的卡路里是多少呢？

理想熱量的多寡

用這個方程式計算出來的數字，可以加減個大約200kcal，來成為一天的容許量。

超過這個數字的話，就是攝取過多的熱量，太少的話則有可能會產生代謝的問題。現代人大多攝取過多的卡路里，因此只要以計算出來的理想攝取熱量為目標，應該就可以產生充分的瘦身效果。

中午吃了一碗炸豬排飯
必須要走多少路
才能消耗掉這份卡路里呢？

你曾經想過今天放入口中的食物，相當於多少運動量嗎？請猜猜看一碗炸豬排飯的熱量，相當於走幾個小時的路。

1 2小時

2 4小時

3 6小時

一碗炸豬排飯＝約989kcal

69頁的正確答案

2 4小時

一碗炸豬排飯的熱量大約等於989kcal，必須連續走4個小時的路，才能消耗掉這份熱量。

實際上沒有必要完全消耗掉所有的卡路里（基本上食物的熱量是用來維持身體機能），但就算只是不起眼食物，它的熱量所代表的運動量，可能也超乎你的想像哦。

小沙可是
相當偏肉食系哦～★

啊？這……
或許……是這樣沒錯

萌花的註解

每個人卡路里的消耗量都不同

透過運動所消耗的卡路里，會隨著一個人的年齡、性別、體型而有所不同。

計算用的方程式為「食物的卡路里 ÷ 運動1小時所消耗的卡路里＝時間」，但除此之外還有許多影響的因素，中級篇從這一題開始會以「20歲，男性，體重80kg」為前提來進行計算。

隨著年齡增加時間會漸漸變長，而體重越重時間則越短。閱讀本書相關的計算時，請將這個原則記在心底。

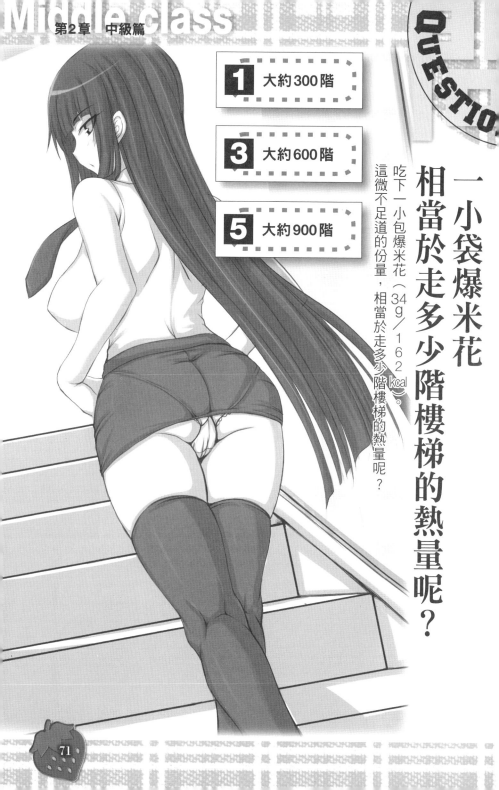

QUESTION

1 大約300階

3 大約600階

5 大約900階

一小袋爆米花相當於走多少階樓梯的熱量呢？

吃下一小包爆米花（34g／162kcal）。這微不足道的份量，相當於走多少階樓梯的熱量呢？

71

71頁的正確答案

2 大約600階

這大約是東京鐵塔的一半高度——從地面建築物的樓頂爬到大展望台（約150m高）的所有樓梯。

便利商店所販賣的爆米花一份大約是50g，因此得爬到比大展望台更高的地方才行。

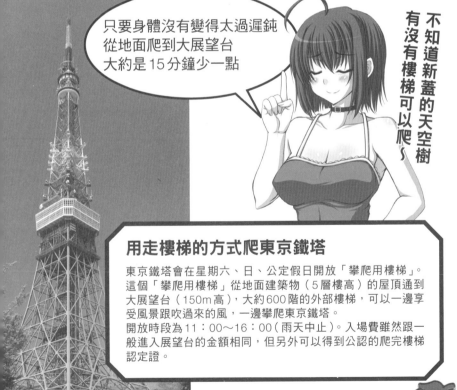

只要身體沒有變得太過遲鈍
從地面爬到大展望台
大約是15分鐘少一點

不知道新蓋的天空樹
有沒有樓梯可以爬～

用走樓梯的方式爬東京鐵塔

東京鐵塔會在星期六、日、公定假日開放「攀爬用樓梯」。這個「攀爬用樓梯」從地面建築物（5層樓高）的屋頂通到大展望台（150m高），大約600階的外部樓梯，可以一邊享受風景跟吹過來的風，一邊攀爬東京鐵塔。

開放時段為11：00～16：00（雨天中止）。入場費雖然跟一般進入展望台的金額相同，但另外可以得到公認的爬完樓梯認定證。

1 大約 1 小時

2 大約 2 小時半

3 大約 4 小時半

4 大約 6 小時

吃一碗牛肉蓋飯要加多少班？

今天又要加班，途中吃一碗牛肉蓋飯打起精神……

要消耗這碗牛肉蓋飯的熱量，必須坐在辦公桌前加多少班才行呢？

追加的蛋還有味噌湯都沒有包含在內哦

醬菜也不包含

一碗牛肉蓋飯＝約682kcal

73

73頁的正確答案

3 大約4小時半

坐在辦公桌前處理文書業務，每1小時大約消耗146kcal，因此正確來說的話是超過4小時半。文書業務因為都是坐著，所以消耗的卡路里也很少。

小沙，今天也要拜託妳趕最後一班捷運哦好多事情都沒做完……

也就是說
●●●●
不要加班★

沒有那回事

要辦公多久才能消耗這些食品？

食品	卡路里	所須時間
泡麵（醬油口味）	332kcal	2小時多一點
蕎麥麵	405kcal	2小時半以上
中華涼麵	393kcal	3小時半以上
義大利麵（肉醬）	594kcal	約4小時
綜合披薩	624kcal	4小時以上
薑燒定食	971kcal	6小時半以上

74

Middle Class

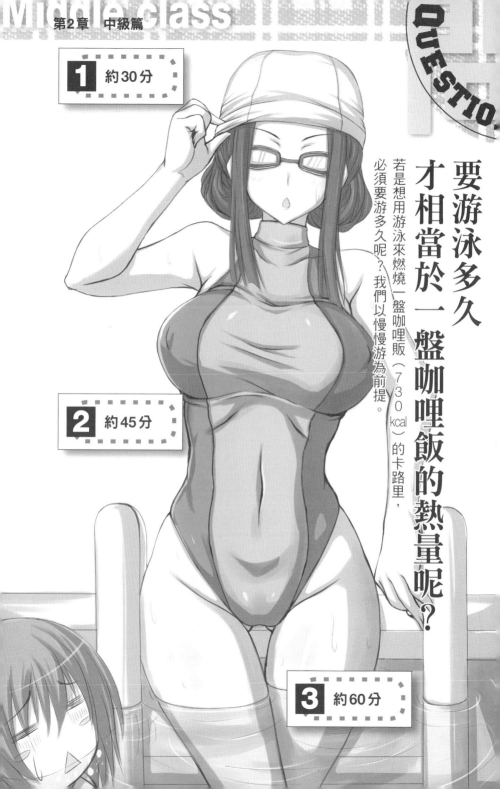

QUESTION

要游泳多久才相當於一盤咖哩飯的熱量呢？

若是想用游泳來燃燒一盤咖哩飯（730kcal）的卡路里，必須要游多久呢？？我們以慢慢游為前提。

1 約30分

2 約45分

3 約60分

75頁的正確答案

2 約45分

游泳為全身運動，運動量大於慢跑，因此可以在比較短的時間內消耗較多的卡路里。不過就算是慢慢游，要連續游個45分鐘也須要相當的體力。

而如果是用自由式這種激烈的游法，那只要大約25分鐘，就可以消耗掉1盤咖哩飯的卡路里。

萌花的註解

游泳與瘦身

在冰冷的水中，身體會試著提高體溫，因此脂肪的燃燒效率比較好，也會消耗比地面運動更多的熱量。

有人會說游泳不會流汗，因此不容易變瘦，這可是天大的謊言。基本上流汗＝變瘦本身就是一種錯覺，這不過是因為身體水分流失，脂肪本身並沒有減少。另外，就算在水中人還是會流汗，只是沒有察覺而已。游泳選手這些每天會下水的人，也都會明確的感覺到自己在水中還是有流汗這件事。

QUESTION

□分以上

必須運動超過幾分鐘才能有效燃燒體脂肪呢？

不運動的話就無法燃燒體脂肪。也就是瘦不下來。這是非常簡單的道理。

那麼，要運動超過幾分鐘才能有效燃燒身體的脂肪呢？

超人力霸王只能運動3分鐘
快傑ZUBAT不能超過5分鐘
鋼鐵王IRON KING更是只能
活動1分鐘哦

……所以呢？
妳到底想說什麼

77 頁的正確答案

20分以上

就算只是運動5～10分鐘，也會燃燒到一些脂肪。只要運動身體脂肪就會燃燒，這可以說是理所當然。就極端一點的說法，呼吸也須要能源，因此人只要活著儲存能量的脂肪就會被消耗。

不過這屬於不完全燃燒，想要完全燃燒脂肪，最少必須運動超過20分鐘以上。

必須運動超過20分鐘的理由

體脂肪會被體脂肪分解酵素「脂酶」分解成脂肪酸，脂肪酸溶入血液之中，透過肌肉運動用氧來燃燒——這就是燃燒脂肪的過程。

在這個過程中最為關鍵的「脂酶」會在低溫時降低效率，高溫時活化。雖然說是高溫，但只要平時體溫高出1度就已經很充分，為了讓身體達到這個溫度，必須持續運動20～30分鐘。我們所建議的運動超過20分鐘，正是從此計算出來。

運動時進入身體的氧會增加，更進一步提高脂肪的燃燒效率。就算提高體溫，如果進入身體的氧不足，那還是會變成不完全燃燒，請千萬記住這點。

使用者全都是苗條美女
「Krav Maga」是哪一國的格鬥技？

講到最近的好萊塢動作電影，當然就不能漏掉Krav Maga（搏擊防身術）！安潔莉娜・裘莉的『古墓奇兵』在電影中使用了這種武術，珍妮佛・羅培茲為了『追情殺手』而接受訓練，希拉蕊・史旺在『登峰造擊』內特訓之後私生活也完全投入……由苗條美女所使用的這種格鬥技，是來自於哪個國家呢？

1 烏克蘭

2 波蘭

3 以色列

4 南非

3 以色列

在希伯來文中Krav代表「戰鬥」，Maga代表「接觸」，中文翻譯成以色列搏擊防身術。

這是由以色列維安部隊所採用的超實戰格鬥術，跟空手道還有柔道等武術有根本性的不同，不但積極推崇攻擊跨下等人體的弱點，還會將現場可以利用的所有一切都當作武器來使用……不過這種殺人性的技巧主要是給當地軍隊跟警方人員使用，各國健身房會將危險的殺傷技術從教學內容中去除。

『霹靂嬌娃』的劉玉玲
似乎也有學習哦？
說不定大家其實都是
以瘦身為主要目的呢

訓練課程中
一定會有拉筋跟有氧運動
或許因為如此
使用者身材都很苗條

基礎代謝之中有百分之幾
是由肌肉所使用的呢？

在基礎代謝——以心臟為首的各種內臟、血液循環、呼吸等人體維持生命的基本能源——之中，也包含了維持肌肉所須的部分。

你知道在基礎代謝之中，有百分之幾被用在維持肌肉上嗎？

1 約 10%

2 約 20%

3 約 30%

4 約 40%

基礎代謝說穿了
就是什麼都不做的時候
所消耗的熱量

81 頁的正確答案

4 約40%

在基礎代謝中有高達40%左右的熱量，被用來維持肌肉。

而減肥的重點之一，是提高消費能量。

讓我們將這兩點結合在一起。

肌肉越強，基礎代謝所耗費的能量就越高，就算什麼都不做也會耗費相當的熱量……反過來說，如果肌肉太弱的話基礎代謝所消耗的能源就會降低，無法燃燒的脂肪不斷累積，讓你越來越容易變胖。

我們沒有必要像運動選手一樣練得一身肌肉，但在減肥時還是須要進行某種程度的健身，增加自己身上肌肉所佔的比率。

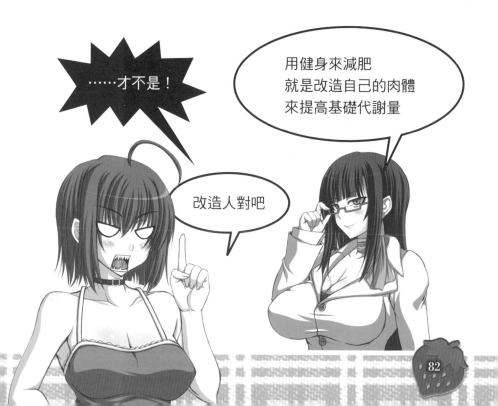

……才不是！

用健身來減肥
就是改造自己的肉體
來提高基礎代謝量

改造人對吧

用健身來減肥

要如何去除腰部的贅肉呢……？

只要稍微大意，贅肉就會出現在我們身上的各個部位，之中尤其是腹部，一但出現贅肉就很難去除——而且還意外的顯眼。不過只要透過簡單的健身運動，就可以解決這個問題。

你知道最適合這個健身運動的「最佳器具」，是這4個選項之中的哪一樣嗎？

1 擴胸器

2 啞鈴

3 彈力球

4 重物夾克

83頁的正確答案

2　啞鈴

想要鍛鍊側腹，可以訓練腹外斜肌與腹內斜肌。
而在使用啞鈴的運動中，側彎跟轉身不但動作簡單，效果也很不錯。
不過在進行這兩種運動時，如果利用反作用力或是速度太快的話，不但
對於腹肌沒有效，還會對腰部造成負擔，要多加注意。

■轉身

雙手拿著啞鈴自然下垂，讓上半身左
右轉動。不要用反作用力來甩動身體。

■側彎

雙手拿著啞鈴自然下垂，讓上半身
左右彎曲。動作放慢不要急。

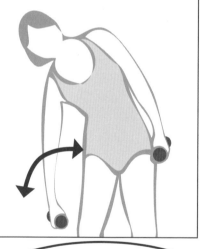

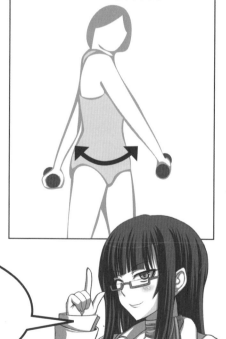

側彎、轉身，以20次為1套，每
天最少做個2～3套，以持續3個
月為目標。這樣腹部一定可以產
生變化。啞鈴並不須要太重。

瘦身用語
你知道這些名詞是什麼意思嗎？

QUESTION

不論哪個業界都會有御宅用語，不，是專有名詞，在瘦身這塊領域當然也不例外。

下列A～K的意思，是1～11之中的哪一個呢？ 請用線將正確答案連起來。

A Anti-Aging

B 異黃酮

C Resistance Training

D Rebound

E BCAA

F 活性氧

G 營養補充劑

H 碳水化合物

I 中性脂肪

J 皮下脂肪

K 內臟脂肪

一聽到 Resistance（反抗軍）就會讓人想到電影版『人造人間 Hakaider』呢

又在講些讓人聽不懂的話……
各位讀者請不要理她

❶ 強化肌肉

❷ 體內有害物質

❸ 體內脂肪的總稱

❹ 澱粉・砂糖

❺ 大豆所含的營養成分

❻ 抗老化

❼ 不容易燃燒的脂肪

❽ 營養補助食品

❾ 再次胖回來

❿ 容易燃燒的脂肪

⓫ 胺基酸成分

85頁的正確答案

A Anti-Aging	**❶** 強化肌肉（健身）
B 異黃酮	**❷** 體內有害物質
C Resistance Training	**❸** 體內脂肪的總稱
D Rebound	**❹** 澱粉・砂糖
E BCAA	**❺** 大豆所含的營養成分
F 活性氧	**❻** 抗老化
G 營養補充劑	**❼** 不容易燃燒的脂肪
H 碳水化合物	**❽** 營養補助食品
I 中性脂肪	**❾** 再次胖回來
J 皮下脂肪	**❿** 容易燃燒的脂肪（一般來說男性大多為內臟脂肪型肥胖，女性大多為皮下脂肪型肥胖）
K 內臟脂肪	**⓫** 胺基酸成分（食物所包含的胺基酸，大約有一半為BCAA）

Middle class

QUESTION

外食篇
Part1

便利商店的飯糰
哪一樣卡路里最低呢？

外食人口這麼多的現代……相信大家都有機會受到便利商店的飯糰照顧。

便利商店的飯糰，種類可以說是琳瑯滿目。

瘦身時當然要選擇低卡路里的，在這幾個選項之中，哪一種的卡路里是最低的呢？

1 酸梅

2 鮭魚

3 明太子

4 照燒香腸

5 美奶滋鮪魚

6 烤飯糰

3 明太子

排名	飯糰種類	卡路里
1 位	明太子	165kcal
2 位	酸梅	171kcal
3 位	鮭魚	179kcal
4 位	烤飯糰	191kcal
5 位	美奶滋鮪魚	200kcal
6 位	照燒香腸	270kcal

比較以上的平均值，卡路里最低的飯糰是「明太子」。以上全都是「平均數字」，隨著品牌不同，「酸梅」的卡路里有可能會比「明太子」更低，實際購買的時候不要忘了先確認一下標示哦。

●比較便利商店各種飯糰的卡路里

2009 年 4 月～2010 年 6 月的資料

飯糰種類	OK	7-11	羅森	全家
照燒香腸	230kcal	297kcal	282kcal	—
美奶滋鮪魚	210kcal	197kcal	190kcal	203kcal
烤飯糰	171kcal	211kcal	—	—
鮭魚	182kcal	176kcal	177kcal	180kcal
酸梅	175kcal	168kcal	163kcal	177kcal
明太子	166kcal	163kcal	165kcal	167kcal

Middle class

1	蕎麥冷麵

2	狐狸蕎麥麵 （油炸豆皮＋蕎麥麵）

3	狸貓蕎麥麵 （炸麵糊＋蕎麥麵）

4	山芋糊蕎麥麵

5	蔥鴨蕎麥麵

6	山菜蕎麥麵

7	海帶蕎麥麵

8	天婦羅蕎麥麵

9	炸物蕎麥麵

10	咖哩蕎麥麵

外食篇
Part2　麵店菜單上

卡路里最低的是哪一樣呢？

午休時間到麵店用餐……相信這是許多人每天必經之路。
如果在減肥時必須點卡路里最低的一道料理，你會選哪一樣呢？

超人力霸王迪卡之中
出現的妖怪牛郎星
就是變身成麵店老闆哦

89

89頁的正確答案

89頁的正確答案

正確答案是
山菜蕎麥麵
或是
海帶蕎麥麵

6	山菜蕎麥麵

7	海帶蕎麥麵

採取平均值的話，山菜蕎麥麵跟海帶蕎麥麵的卡路里相同。

熱量出乎意料之高的，是狐狸蕎麥麵，看來「炸」的威力果然是不同凡響。

另外，蕎麥麵含有豐富的維他命Ｂ群，之中的泛酸具有回復疲勞增強精力的效果、芸香素則可以強化血管，是日本自古以來的健康食品。

●比較蕎麥麵的卡路里
（平均值、小數點以下四捨五入）

蕎麥麵的種類	卡路里
山菜蕎麥麵	354kcal
海帶蕎麥麵	354kcal
蕎麥冷麵	405kcal
狸貓蕎麥麵	412kcal
山芋糊蕎麥麵	462kcal
蔥鴨蕎麥麵	505kcal
狐狸蕎麥麵	534kcal
炸物蕎麥麵	578kcal
咖哩蕎麥麵	691kcal
天婦羅蕎麥麵	792kcal

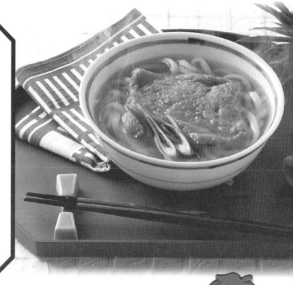

蕎麥麵 VS 烏龍麵

外食篇
Part3

烏龍麵 VS 蕎麥麵 哪一邊的卡路里比較高？

日本民間有著這樣的說法「東邊的烏龍，西邊的蕎麥」，如果是用熱量的來對決的話，贏的會是哪一邊呢？讓我們將卡路里較高的一方，宣佈為贏家。

就好比是拉筋超人
對上烏龍麵怪人！

……拜託妳
認真一點吧

91頁的正確答案

蕎麥麵

就平均值來比較的話，除了一小部分的特殊種類之外，是蕎麥麵的完全勝利。

烏龍麵容易給人發胖的印象，會這樣覺得，或是因為烏龍麵含有較多的糖分。

而烏龍麵容易消化，讓人總是會多吃一點，這也是原因之一吧。

●烏龍麵VS蕎麥麵 超絕比較

菜單	烏龍麵	蕎麥麵
冷麵	440kcal	405kcal
狐狸	475kcal	534kcal
狸貓	394kcal	412kcal
蛋	416kcal	430kcal
天婦羅	537kcal	792kcal
咖哩	598kcal	691kcal
鍋燒	785kcal	─
肉	429kcal	─

（平均值，小數點以下四捨五入）

不過有時也會想要在麵店裡面點飯類呢

必須要更進一步調查……

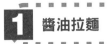 **1** 醬油拉麵

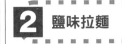 **2** 鹽味拉麵

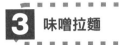 **3** 味噌拉麵

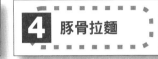 **4** 豚骨拉麵

 5 海帶拉麵

 6 豆芽拉麵

 7 叉燒拉麵

 8 蔥花拉麵

 9 擔擔麵

 10 餛飩麵

 11 八寶拉麵

 12 珍寶拉麵

外食篇
Part4

在拉麵之中，卡路里ＭＡＸ的是？

許多人在下班回家經過拉麵店的時候，都會覺得反正回家也沒人煮，不如在這裡解決。坐下來之後想起自己正在減肥，不知道菜單上哪一道料理的卡路里最低……

哪一種拉麵的熱量最高呢？

請問那位是來自哪一國的大胃王先生呢？

快獸布斯卡一次可以吃下30碗哦

93

93頁的正確答案

9 擔擔麵

這並不是讓人感到意外的答案。

日本的拉麵並不是純粹的中華料理，而是日本將中式麵食進行獨自改良之後所發展出來的。拉麵的起源有許多不同的說法，不過大多同意是在明治時期首次有拉麵店出現。

另外，第一位吃到拉麵的日本人，據說是水戶黃門。

●比較各種拉麵的卡路里

拉麵的種類	卡路里
擔擔麵	836kcal
八寶拉麵	652kcal
醬油拉麵	605kcal
豆芽拉麵	589kcal
餛飩麵	567kcal
珍寶拉麵	544kcal
蔥花拉麵	511kcal
叉燒拉麵	507kcal
味噌拉麵	493 kcal
豚骨拉麵	468kcal
海帶拉麵	442kcal
鹽味拉麵	335kcal

（平均值，小數點以下四捨五入）

外食篇
Part5

卡路里最高油炸料理是哪一樣？

The Best Fried

油炸物有著極高的卡路里，這已經可以說是常識。不過油炸料理也有許多種類……天婦羅、油炸、乾炸……

以下三個選項之中，卡路里最高的是哪一樣呢？

1 炸蝦（麵包粉）

2 炸蝦天婦羅（小麥粉）

3 乾炸炸蝦（馬鈴薯粉）

Black Tiger（草蝦）指的可不是『大鐵人17』中的邪惡幹部哦

我相信極少有人會產生那種誤會

不過我為什麼會聽得懂……？

用相同的材料，草蝦（中）兩尾～可食用部位30ｇ～來進行比較。

95

95頁的正確答案

1 炸蝦（麵包粉）

卡路里最高的，是使用麵包粉、油炸粉的炸蝦。

其排名順序如下。

1／炸蝦（麵包粉）＝79kcal（吸油率13％）

2／天婦羅炸蝦（小麥粉）＝61kcal（吸油率8％）

3／乾炸炸蝦（馬鈴薯粉）＝48kcal（吸油率6％）

油炸料理的卡路里之所以會高，完全在於麵衣的吸油率，而乾炸炸蝦所

使用的馬鈴薯粉（土豆粉）吸油率最低，所以才會排名第3。

說到炸蝦的味道，非●味仙莫屬！

為什麼髮型會是炸蝦口味？

這可是常識哦

雙馬尾是炸蝦的味道

QUESTION

1 牛肉蓋飯		**2** 炸豬排蓋飯	
3 天婦羅蓋飯		**4** 親子蓋飯	
5 鰻魚蓋飯		**6** 海鮮蓋飯	
7 生魚片蓋飯		**8** 中華蓋飯	
9 蔥鮪魚蓋飯			

外食篇
Part6

登上最強蓋飯之寶座的會是誰呢！？

KOD——蓋飯之王——

卡路里最強的蓋飯，你覺得是哪一樣呢？

假面騎士Ｗ中
登場的「蓋飯摻雜體」
是黑十字軍的餘孽對吧？

求求妳
不要再講外星人的
語言了⋯⋯

97頁的正確答案

2 炸豬排蓋飯（989kcal）

榮登KOD寶座的是炸豬排蓋飯。

炸豬排蓋飯的卡路里比生姜燒肉定食的平均值971kcal還要更高，幾乎要跟牛排的平均值1059kcal並駕齊驅。

而卡路里超乎我們想像的（？）則是海鮮蓋飯（散壽司）的724kcal。

將配菜直接放到飯上一體成形——台灣跟夏威夷都有非常相似的料理存在——不過「蓋飯」種類最為豐富的，果然還是要屬日本。

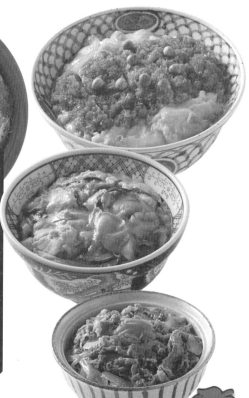

●KOD排名

排名	種類	卡路里
1	炸豬排蓋飯	989kcal
2	海鮮蓋飯	724kcal
3	親子蓋飯	692kcal
4	牛肉蓋飯	682kcal
5	天婦羅蓋飯	673kcal
6	蔥鮪魚蓋飯	662kcal
7	中華蓋飯	656kcal
8	鰻魚蓋飯	652kcal
9	生魚片蓋飯	473kcal

（平均值，小數點以下四捨五入）

Middle class

QUESTION

宵夜……最晚要在幾點之前呢？

不知各位是否有吃宵夜的習慣？

夜晚用餐的時間，在減肥之中尤其重要。晚餐最晚在幾點之前結束，才是最理想的呢？（以午夜12點就寢為前提）

1 晚上7點

2 晚上8點

3 晚上9點

4 晚上10點

5 晚上11點

有養小魔怪的人絕對不可以在午夜12點之後餵它吃東西哦

99

3 晚上9點

越到晚上，人體代謝的速度就越是遲緩，也就是說越晚用餐，身體就越容易累積脂肪。

考慮到這點，晚上用餐時間最好不要超過9點。

不過值大夜班的人，總是得到凌晨才睡的人，則不在此限。

萌花的註解

宵夜時必須注意的幾點

因為工作的關係，不得不延後晚餐的時間，相信許多人都有這種苦衷。

在這種時候，我們可以減少主食澱粉類（米飯、麵包、麵類）的份量，並且避開油炸物等難以吸收的油膩食品。

若是事先知道會比較晚吃飯的話，可以在下午先吃一些飯糰跟麵包等輕食，或是用牛奶來得到飽足感，然後在晚上九點之後只吃配菜類。

Middle class

光是呼吸就可以減肥!?
什麼呼吸法這麼神奇？

隨著呼吸方式不同，人體代謝的速度也會跟著改變。
提高代謝度──就表示身體比較容易消費卡路里！
這麼神奇的呼吸法，到底是哪一種呢？

1 胸式呼吸

2 腹式呼吸

3 皮膚呼吸

為什麼「JoJo 的奇妙冒險」
的「波紋呼吸法」
沒有在選項之中!?

先不管那個
人類可以用皮膚
來呼吸嗎？

有必要那麼
生氣嗎？

101頁的正確答案

2 腹式呼吸

一次吸入大量空氣的腹式呼吸，具有減肥的效果。先前有提到，燃燒熱量（燃燒脂肪）須要氧氣，腹式呼吸的體內換氣量，壓倒性的超過胸式呼吸，可以有效提高人體代謝率。

腹式呼吸另外還有穩定精神、防止血壓過高、活化腦部等效果，以及改善姿勢、減輕壓力、提高免疫力等作用。

好處這麼多感覺像是在騙人？有一種說法是運動選手之所以會比常人健康，是因為他們有比較多的機會進行腹式呼吸，就結果來看，這種說法並非毫無根據。

萌花的註解

如何進行腹式呼吸

讓我們來看看，如何實踐這個有好無壞的腹式呼吸★

 ・盡可能讓腹部凹陷
 ・從嘴巴吐氣
 ・盡可能維持在這個狀態（慢慢來，5～6秒左右）
 ・吸氣的時候盡可能讓腹部鼓起
 ・用鼻孔來吸氣
 ・盡可能維持在這個狀態（比吐氣的時間短也沒關係）

——有許多不同的方法可以進行腹式呼吸，也有人主張用鼻孔來進行吐氣。重點在於別用胸部（肋骨），而是用腹部的凹凸運動來進行呼吸。也可以說是讓橫隔膜上下的那個感覺。

另外，基本上在進行腹式呼吸時都會先進行「吐氣」，「先吐氣再吸氣」，還不習慣的時候或許會覺得有點困難，可以慢慢的練習。

只要掌握住訣竅，它將會是減肥的最佳幫手。

1 洗澡前用餐

2 洗澡後用餐

入浴篇 Part 1

洗澡前用餐、洗澡後用餐

哪一種對減肥最為有效？

吃完飯後洗澡，洗完澡再來用餐……這完全屬於各人喜好，但就減肥的觀點來看，哪一種會是比較好的選擇呢？

喜歡一邊用餐一邊洗澡的人請見諒……

2 洗澡後用餐

減肥時，最好洗完澡後再來用餐。

洗完澡後內臟的機能會變遲緩，胃酸分泌量也會減少。也就是說，如果吃完飯後馬上就去洗澡，很容易就消化不良。

另一方面，胃酸分泌量減少代表空腹的感覺也會一起消退，吃的比平時少一點也可以得到同樣的飽足感。

而洗完澡後會有些微的疲勞感，就跟剛運動完一樣，不會想吃大量的食物。

說穿了，這其實是一種欺騙身體（跟腦）少吃一點的障眼法，在使用這種方法的時候必須注意，不要在處於極端空腹的狀態下先入浴再用餐，這會增加心臟的負擔，千萬要小心。

神奇的肉體・胃酸的超分泌量

我們的身體每天大約會分泌2公升多的胃酸。也就是說胃裡面總是會有比一支大保特瓶更多一些的胃酸，長時間在裡面流動。

而這個『長時間』正是問題所在。在我們沒有用餐的時候身體也會分泌胃酸，就算我們因為減肥而少吃一點，胃酸的分泌量也不會改變。這樣很容易就讓沒有食物可以消化的胃酸，去傷害到胃壁。

先要有健康才能瘦身，請不要用絕食或極端減少用餐量這種傷身的方式來減肥，免得在失去體重的同時，也失去了健康。

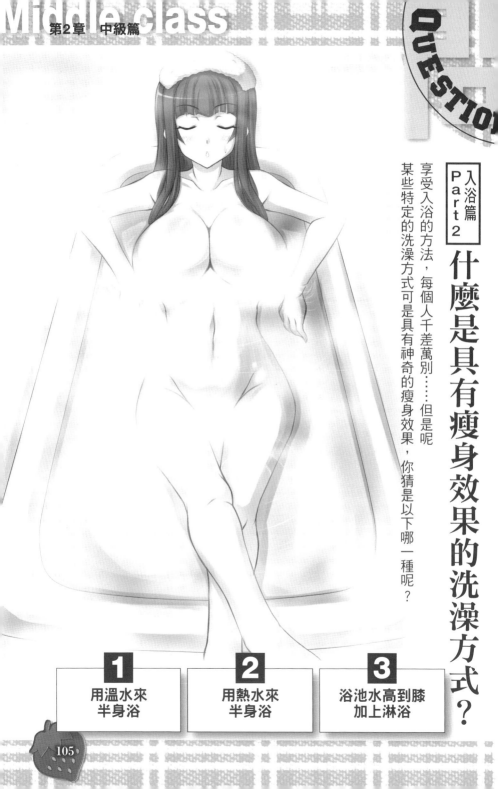

QUESTION

入浴篇
Part2

什麼是具有瘦身效果的洗澡方式？

享受入浴的方法，每個人千差萬別……但是呢某些特定的洗澡方式可是具有神奇的瘦身效果，你猜是以下哪一種呢？

1
用溫水來
半身浴

2
用熱水來
半身浴

3
浴池水高到膝
加上淋浴

1 用溫水來 半身浴

擁有瘦身效果的入浴方式不只一種，溫水的半身浴只是其中之一。

半身浴指的是坐在浴缸內，讓肚臍以下的下半身浸泡在水中的洗澡方式。

溫水的溫度大約是攝氏37～39度，或許有人會覺得39度比較剛好。

半身浴的浸泡時間為20～30分鐘，若在短時間內結束的話則不會有效果。

冬天時這樣做會太冷，因此可以先用熱水沖洗全身，或是用蓮蓬頭將溫水灑在整個浴室內，像三溫暖一樣加溫，然後再進行半身浴。

覺得20～30分鐘太長的人可以試著坐在裡面邊看書這樣轉眼之間時間就到了

半身浴的神奇效果

· 跟短時間的全身浴相比，可以更進一步的溫暖身體內部。有效促進血液循環跟身體的代謝，讓體內的脂肪容易被燃燒。

· 跟一般沐浴相比會流較多的汗，將體內的廢棄物排出。

· 只讓下半身承受水壓，可以解決腰部跟腳部的浮腫。全身浴會對整個身體施加均等的水壓，因此比較沒有這種效果（注意！這不是指可以讓身體局部瘦下來）。

· 資料顯示慢慢洗澡，有調整自律神經平衡的效果。

1 10秒

2 30秒

3 3分鐘
（跟熱水一樣的時間）

4 5分鐘
（比熱水更久的時間）

入浴篇 Part3 對瘦身來說相當有效的溫冷浴

此時淋浴的時間應該是多久呢……？

溫冷浴另外被稱為反覆浴，也就是輪流用熱水跟冷水交互浸泡身體的入浴方式。這對瘦身有相當不錯的效果，但必須要是相當豪華的宅邸，才能同時準備兩池的溫水跟冷水，以一般人的情況來說，冷水大多是用淋浴的方式。

請看這個問題——如果你浸泡了3分鐘的熱水，那應該要淋多久的冷水呢？

這個入浴方法跟三溫暖一樣

1 10秒

對於習慣溫冷浴的人來說，更久一點也無妨，如果還不習慣的話，淋長時間的冷水只會讓你感冒。

有時身體會無法適應劇烈的溫度變化，因此淋冷水的時間最好不要太長（治療皮膚炎的療程中，有時會建議冷水熱水時間相同）

基本上溫冷浴的目的在於讓全身微血管的收縮、擴大。藉此促進血液循環，提高體內脂肪的燃燒效率。

只要稍微有些刺激，微血管馬上就會開始收縮。

因此還不習慣的人可以重複溫水→冷水→溫水的步驟5次，習慣之後重複10次就已經很充分。

雖然說是冷水，但太過冰冷的話會對身體造成負擔，可以維持些許的溫度。

這只是讓身體不容易變胖的方法光這樣是不會變瘦的哦★

重複溫水→冷水→溫水的步驟最後以冷水來結束

淋巴腺的位置在哪裡？

入浴篇
Part4

洗澡時按摩身體

在入浴時按摩身體，可以更進一步促進身體的代謝。進行按摩時，我們可以將重點放在促進淋巴腺流動。

其實呢，淋巴腺內的淋巴液（組織間液）流動滯待，正是身體浮腫的真正原因。

淋巴腺散佈於全身，它會收集細胞之間的廢棄物跟毒素來維持身體的健康，若是要對淋巴腺進行按摩，哪一個部位才是最理想的呢？

1 下顎下方
（顎下淋巴結）

2 腋下
（腋下淋巴結）

3 耳朵前方
（耳下線淋巴結）

4 大腿根部
（鼠蹊淋巴結）

5 鎖骨
（鎖骨淋巴結）

5 鎖骨（鎖骨淋巴結）

鎖骨淋巴結，是按摩淋巴腺的最大重點。

流動於全身的淋巴液，幾乎都會經由此處回到心臟。鎖骨淋巴是淋巴液的總站，也是從全身收集而來的廢棄物跟毒素所聚集的場所。

這代表這個地方特別容易阻塞，使得廢棄物跟毒素不容易排出，導致身體發生浮腫。

因此如果要按摩淋巴腺，此處將會是你的最佳選擇。

按摩鎖骨之後，可以按照臉部、腋下、手腳、身體中心（鎖骨淋巴結）的順序往外擴張出去，不過這會花上比較多的時間，而且就算只按摩鎖骨也能得到充分的效果。

在按摩淋巴腺時，絕對不可以像是按摩肌肉那樣用力壓，請用溫柔撫摸皮膚的感覺來進行。

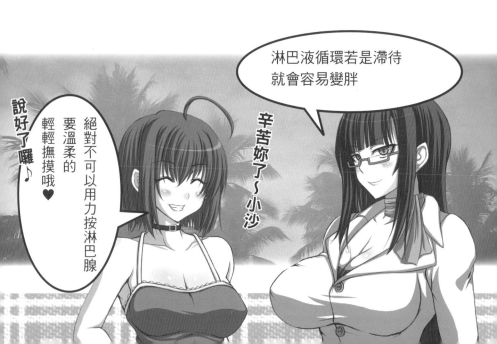

淋巴液循環若是滯待就會容易變胖

辛苦妳了～小沙

說好了囉♪

絕對不可以用力按淋巴腺

要溫柔的輕輕撫摸哦♥

Higher rank

第3章
上級篇

「用快樂的表情享用，樸素的餐點也是饗宴」

奧萊流斯・柯萊門斯・普魯登迪斯
（5世紀的詩人／西班牙）

檢查骨盤是否歪斜！！

這或許正是你瘦不下來的原因……

- ☐ 坐下時常常盤腿
- ☐ 在捷運跟公車上總是想要坐下
- ☐ 會坐在椅子上打瞌睡
- ☐ 常常將手肘撐在桌子上

明明就很注意各種細節，不知為何就是瘦不下來，為什麼會這樣？

難道是我不夠努力嗎？

在這個時候，或許是因為你的骨盤歪曲。

骨盤位於腰部，剛好是身體的中心，結合上半身與下半身的重要部位。如果這個部位歪斜的話……背總是挺不直、脖子跟臉粗大、腹部側面肌肉不良、肚子凸出腰總是瘦不下來、臀部也跟著下垂、代謝不良脂肪不容易燃燒、血液跟淋巴腺的循環不良容易產生浮腫……等等，有百害無一利。

你的骨盤位置正常嗎？

請在這兩頁的選項之中，將自己目前面臨的問題勾起來。

- ☐ 不擅長正座（跪座）
- ☐ 常常被人說自己駝背
- ☐ 其中一邊的鞋底磨損得較嚴重
- ☐ 有慢性的肩膀僵硬或腰痛
- ☐ 睡覺時一定是側睡

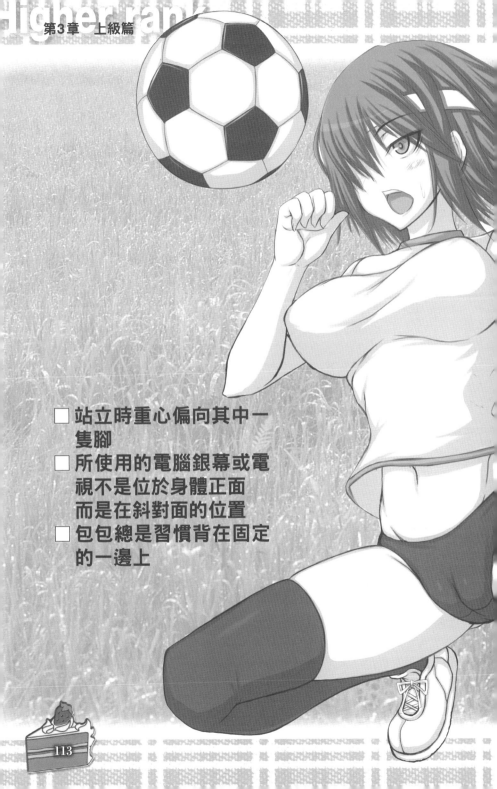

□ 站立時重心偏向其中一隻腳

□ 所使用的電腦銀幕或電視不是位於身體正面而是在斜對面的位置

□ 包包總是習慣背在固定的一邊上

113頁的選項勾選
超過5樣的人──

> # 骨盤歪斜率・超過50%

也就是說，幾乎可確定你的骨盤已經歪斜。

這下可不好了！

想要矯正，首先必須去除勾選項目的習慣。比方說盤腿會讓股關節左右失去平衡，對骨盤造成不好的影響，而坐著打瞌睡則會讓上半身不自然傾斜，讓骨盤的歪曲惡化……

平時就提醒自己將背挺直，站立時盡量將體重放在腳根上（這點非常重要）。

骨盤的歪曲越少，賀爾蒙分泌也會變得比較旺盛，讓你得到苗條的身材。

什麼是骨盤!?

連結、支撐大腿骨（從胯下到膝蓋）跟脊柱（脊髓）的身體核心部位。由複數的骨頭構成，將膀胱跟直腸等內臟包圍在內。

骨盤若是歪曲，甚至越來越嚴重的話，腰部也會跟著變大，也就會讓你的身材走樣。

檢查自己的基礎代謝

這或許是你肥胖的原因!?

基礎代謝，是什麼都不做的時候（安靜時）的能源消耗量。呼吸、心臟跳動、維持體溫……也就是維持生命的能量。

請在□內進行勾選，檢查自己的基礎代謝是否有問題。

- □ 體溫低於常人（大多是未達36度）
- □ 很少運動
- □ 不容易流汗
- □ 手腳冰冷
- □ 容易疲倦（疲倦感會拖到隔天之後）
- □ 常常不吃早餐
- □ 常常為了頭痛而煩惱
- □ 肩膀僵硬或腰痛很嚴重
- □ 常常被人說臉色不好
- □ 很容易胖的體質
- □ 低血壓（最高血壓低於100㎜Hg。沒有血壓計可以量的場合，注意自己起身時是否會暈眩、是否會耳鳴、失眠、容易疲倦、食欲不振、胸口燥熱阻塞、胃部沉重、缺乏集中力）

基礎代謝會在青少年時期達到顛峰然後開始衰退……

115頁的選項勾選
超過2樣的人——

基礎代謝出了問題

基礎代謝過低的話，身體就容易累積脂肪，成為肥胖的原因。

人從20歲開始基礎代謝就會逐漸衰退，因此某種程度的低落是無法避免……但卻有辦法可以抑制，那就是鍛鍊肌肉（別讓肌肉衰退）。

伏地挺身、仰臥起坐、啞鈴健身，每天15分鐘的健身運動就很充足。

提高基礎代謝，就是讓身體脂肪容易被燃燒。

萌花的註解

我這就
去一趟南極～

提高代謝的
更簡單的方法

雖然只限於冬天，但衣服穿少一點，也可以提高基礎代謝（為了維持體溫而讓消耗的能量增加）。

不過這個方法很有可能會讓你感冒。因此並不是像夏天一樣只穿一件短袖襯衫，而是不要過度的穿太多件。

有氧運動寫Ａ
無氧運動寫上Ｂ哦！

有氧運動跟無氧運動
你知道怎麼分嗎？

燃燒脂肪的是有氧運動，增加基本代謝量的是無氧運動。

雙方對減肥都有很好的效果⋯⋯但是呢，你知道怎麼分辨有氧跟無氧運動嗎？

請在各項運動左邊的□內，有氧運動寫上Ａ，無氧運動寫上Ｂ。

□ 健行

□ 舉重

□ 深蹲運動

□ 騎腳踏車

□ 短跑

□ 健身操

□ 游泳

□ 慢跑

□ 臥推

□ 平衡球

117頁的正確答案

A
有氧運動為以下五項
健行
慢跑
游泳
騎腳踏車
健身操

宇宙游泳
也是無氧運動哦

……才不是！

B
無氧運動為以下五項
臥推
平衡球
短跑
深蹲運動
舉重

常常會被人誤會的是，無氧運動並不是在運動時不呼吸，而是不耗費氧氣就讓肌肉產生收縮能量的運動。是瞬間爆發型的運動呢。一般來說進行時間在3分鐘以內的為無氧運動，而超過3分鐘的運動幾乎都是有氧運動。

最好的方式，是在無氧運動之後（的1個小時內）進行有氧運動。

也就是先提升基礎代謝，再來燃燒脂肪。

若是沒有時間的話，只做其中一方也無妨。有氧運動也可以讓肌肉活性化，而無氧運動也並非完全都不會燃燒脂肪。

你猜得出來嗎？
下列之中出過瘦身書籍的
女演員是誰？

世面上所出版的瘦身書籍，跟星星一樣多。之中也不乏女演員跟藝人的著作，身為粉絲，當然會想要購買。

那麼，下列之中出過瘦身書籍的女演員（＆前女演員），是誰跟誰呢——？

1 Mimi 萩原

2 千葉麗子

3 由美 Kaoru

4 林 寬子

5 馬赫 文朱

6 三原順子

共通點？
參議院選……
不對……

另外一個問題
這幾位女演員的
共通點是什麼呢？

119頁的正確答案

1到6全部！

以下是她們著作的一部分（以下暫譯）

■溫開水減肥・妳有傾聽身體的聲音嗎？（祥傳社／2009）千葉麗子（著）※其他數冊　■由美Kaoru的「苗條身材的快樂每一天」－西野流呼吸法的研究成果（竹書房／2005）由美Kaoru（著）※其他數冊　■「Citra Nocturne式」成功瘦身（創藝社／2002）三原順子（著）　■磨練女性魅力的斯巴達式身心美容法－美化身心的新減肥（講談社／1992）馬赫 文朱（著）※其他數冊　■Mimi萩原的美式瘦身手冊（扶桑社／1985）Mimi萩原（著）　■凱西跟寬子的月見草活力瘦身－用電話聊天兩人共瘦了43公斤（Lyon Books／1984）凱西中島、林 寬子（共著）

共通點是特攝女演員！

大家都曾經演過特攝的電影或連續劇。

千葉麗子是『恐龍戰隊獸連者』的女主角之一（翼手龍連者／湄），另外也在『忍者戰隊隱連者』中出現過一次。

由美Kaoru是東寶科幻電影『諾斯特拉達姆士的大預言』『ESPY』『火之鳥』的女主角。

三原順子都是客串，演出作品有『蜘蛛人』『電子戰隊電磁人』『太陽戰隊太陽火神』。

馬赫文朱是『宇宙怪獸加美拉』之中的緊身衣外星人。

Mimi萩原是第6期的騎士女郎之一，從新1號篇的第70話一直演到最後一集。

林寬子在客串『假面騎士』之後，是『變身忍者嵐』的女主角霞，另外也在『超人力霸王梅比斯』之中飾演久世隊員的母親。

（敬謂省略／包含已經退休的女演員在內）

QUESTION

哪一項不是過去曾經流行過的瘦身方法？

在世間風潮影響之下，各種瘦身法也在流行的潮流中不斷湧退。
下列之中「不曾流行過」的瘦身方式是哪一種呢？

1 香蕉瘦身法

2 蕃茄瘦身法

3 水果可麗餅瘦身法

4 巧克力瘦身法

5 灰樹花瘦身法

6 餅乾瘦身法

7 蘇打水瘦身法

8 綁腳指瘦身法

9 餐具瘦身法

10 用記錄來瘦身

11 用穿著來瘦身

12 用睡覺來瘦身

全都流行過!!

蔬菜&水果系的瘦身方法幾乎所有種類都有出現過。

巧克力瘦身法則是成分中有抑制食欲的效果。餅乾瘦身法使用的是豆漿餅乾。

餐具瘦身法是將盤子跟叉子等餐具縮小，來減少整體用餐的飲食量。

穿著瘦身法，由各種製造商研發了專用的內褲、襪子、緊身褲。

睡覺瘦身法，是用深度睡眠來分泌抗肥胖賀爾蒙。

你也一起來試看看!!

就決定是『龜甲縛瘦身法』

那今年的流行

好，

妳喜歡啊!?

啊，

那個雖然可讓背肌挺直但這方法還是有點……

我所提案的『龜甲縛瘦身法』結果沒有流行呢——

常常拿小沙來實驗說

還是算了吧……

Higher rank

對瘦身相當有效？
漢堡排VS豆腐排

有助於瘦身的食品種類繁多，豆腐排也是其中之一。

用豆腐來代替碎肉，不但有益健康還可以降低卡路里，但你知道跟一般的漢堡排相比，豆

腐排實際上低了多少卡路里嗎？

1 豆腐排的卡路里為漢堡排的 $\dfrac{1}{2}$

2 豆腐排的卡路里為漢堡排的 $\dfrac{1}{3}$

3 豆腐排的卡路里為漢堡排的 $\dfrac{1}{4}$

講到漢堡

不知道貝達怪物
漢堡拉對於豆腐排
有什麼感想呢

123頁的正確答案

1 豆腐排的卡路里為漢堡排的 約 $\frac{1}{2}$

我們調查了Bikkuri-Donkey、Jonathan、Gusto等3家飲食店來求出平均值。

豆腐排（隨著店家不同名稱也不同）的熱量大約是270kcal，漢堡排則是大約583kcal，光就平均值來看，使用豆腐代替肉類的漢堡排大約是一般漢堡排的1／2以下。

熱量只有一半，那對瘦身來說是再有效不過了。肚子餓的時候吃上兩盤也才相當於一份漢堡排（……雖然這樣算不上是減肥）。

萌花的註解

漢堡排的熱量會受到醬料影響

一般我們在食用漢堡排的時候，都會搭配各種醬料。牛肉燴醬、和風洋蔥醬、和風牛排醬……等等。就整體來說，和風的醬汁味道比較溫和，卡路里也比較低。如果不清楚實際卡路里而煩惱該點什麼的話，只要記住有「和風」兩個字，卡路里就會比較低。

Higher rank

QUESTION

1 10 kg

2 15 kg

3 20 kg

4 25 kg

湯姆・漢克斯
為了演『浩劫重生』
總共減重幾公斤呢？

飛機墜落後飄流到無人島，在島上一個人生活了4年。
拍好上飛機到墜落的部分之後，為了讓湯姆・漢克斯減重，
攝影工作也中斷了1年。無人島的生活讓人不得不瘦下來!?

電影中的無人島沒有對外公佈在哪
但實際上的拍攝地點是
斐濟群島中的某個島嶼哦

125頁的正確答案

4 25 kg

花了大約1年的時間，瘦了25 kg左右。

另外，丹佐‧華盛頓也為了主演2010年的電影『奪天書』而減重27 kg。

> 讓精神跟肉體都處於跟飾演角色相同的狀態，這種演員稱為『Method Actor』

> 太重了啦，要怎麼拿啊！

萌花的註解

最理想的減肥!?

減重25kg……對我來說根本不可能……「演員因為必須工作才辦得到」，你是否這樣覺得呢？ 其實1年減少25kg，換算下來，等於是1個月減少大約2kg，這可以說是非常理想的減肥方式。1個月減少1～1.5kg最能持久，而且還不容易胖回來。而湯姆‧漢克斯的情況，1個月為2kg多一點，可以說是稍微有點勉強。

每個月所減少的最大體重，必須是目前體重的3～5%（請看初級篇57～58頁的問題）。就算勉強自己大多也無法持久，一口氣減少大量的體重很容易就會胖回來，甚至有可能造成身體不適，引發身體的危機管理機制，必須相當的注意。

Higher rank

1 12 kg

2 23 kg

3 31 kg

反面教師!?

金・凱瑞的增重方法是……?

好萊塢問題第二問！

金・凱瑞為了主演三個臭皮匠（The Three Stooges），

讓體中增加了幾公斤呢!?

+**X**kg

127 頁的正確答案

2 **23 kg**

據說金‧凱瑞的增種方法，是「好好享用甜點」。

簡單來說就是餐餐飯後一定來一客甜點，而且量還不少。這不就是每天飲食的反面教師嗎？

除此之外，為了演戲而讓體重增加的演員還有——

勞勃‧狄尼洛為了『蠻牛』增加了 27 公斤。

羅素‧克洛為了『謊言對決』增加了 28 公斤。

席維斯‧史特龍『警察帝國』增加了 20 公斤。

——許多人都覺得增加這麼多重量誰還抬得起來啊！

反過來看蓋瑞‧巴辛，跟演戲無關增加了好幾公斤。

馬龍‧白蘭度在『現代啟示錄』中被導演吩咐「記得先減肥哦」，結果到攝影棚的時候反而變得更胖。

小姐，反應請不要跟上一頁一樣……

太重了啦要怎麼拿啊！

世界第一性感女星的減肥方式
是不吃什麼顏色的食物？

以『神奇4超人』『萬惡城市』為代表作的好萊塢女星潔西卡·艾巴，在FHM雜誌（For Him Magazine）中被票選為世界第一性感女星。據說這位超級女星的瘦身方法，是不吃某種顏色的食物，你知道是哪一種顏色嗎？

1 Black（黑色）

2 White（白色）

3 Red（紅色）

4 Brown（棕色）

5 Blue（藍色）

講到潔西卡另外也會想到電視影集『末世黑天使』呢

2 White（白色）

潔西卡‧艾巴的瘦身方式，是不吃白色的食品！
具體來說有砂糖、小麥粉、各種穀物——飯、麵包、麵——
這樣似乎可以瘦下來，但叫人怎麼有辦法模仿。簡直是好萊塢上流階
層專用嘛!?不過潔西卡‧艾巴確實瘦了18㎏。據說她不吃白飯，只
吃黑紫米、五穀米，麥，不過應該沒有人真的會在好萊塢吃麥飯才
對……

拒絕吃米的人
沒有資格當日本人！

不吃米飯……

正是如此
人家不是日本人
有意見嗎？

嘆氣～

1 拳擊訓練

2 瑜伽

3 解毒療法

4 龜甲縛瘦身法

自從『鐵達尼號』之後就開始發胖的凱特·溫斯蕾……

在超人氣電影『鐵達尼號』中飾演女主角羅絲，一躍成為超級女星的凱特·溫斯蕾，在拍完電影之後發福變胖……是相當有名的幕後花絮？

而讓凱特·溫斯蕾瘦下來的減肥方式，是這之中哪一種呢？

凱特·溫斯蕾雖然是英國女星但也是相當活躍的聲優哦

131

3 解毒療法

解毒療法——Detox／Detoxification——是將體內累積毒素排出的瘦身方法。

毒素具體所指的是人體廢棄物、化學合成物（食品添加物）、藥物、活化氧、戴奧辛等等。解毒療法認為這些物質若在體內累積，會造成皮膚粗糙、浮腫、疲勞、肩膀僵硬、還有肥胖等負面影響。

若要正式進行解毒療法，必須實施完整的療程，按照醫師規定來使用指定的肥皂、沐浴乳、香精油。不過想要排毒，有更簡單的方法，那就是補充水分！

在初級篇我們有提到，人體一天會流失大約2公升的水分，若想排毒，絕對要攝取等量的水分。不可以是咖啡也不可以是可樂，而是整整2公升的水。當然也不是一次喝完，而是分批飲用隨時補充。

其他更簡單的解毒方法

另外也來介紹一些可以簡單執行的解毒法。

· 在洗澡跟洗臉的時候，使用有研磨效果的肥皂。

· 對肥胖的部位進行按摩（跟沐浴乳一起使用更有效果）。

· 飲用牛奶跟優酪乳，讓排泄正常。

· 進行短時間的斷食（時間不要太長，不要勉強自己，且一定要補充足夠的水分）。

Higher rank

QUESTION

為什麼總是瘦不下來
到底要多久才能讓脂肪消失……

因為瘦不下來而在煩惱的你！請聽我說。

每1 kg的脂肪含有7000~9000 kcal的熱量，也就是說如果每天最少消耗300 kcal，

要花上1個月才能消耗1 kg。

而可以300 kcal的運動，相當於以下哪一個選項呢？

1　健行2小時

2　打30分鐘的桌球

3　騎1小時的腳踏車

4　跳繩10分鐘

跳繩還可用來
龜甲縛……

133

133頁的正確答案

133頁的正確答案

3 騎1小時的腳踏車

另外若想消耗300kcal，健行的話大約是90～110分鐘（約1萬步）、桌球為1小時、跳繩大約是20分鐘。對於不習慣運動的人來說，是相當辛苦的內容。

其他相當於300kcal的運動，有練習接球50分鐘、打9場保齡球、游泳30分鐘、健身操1小時，努力持續這些運動1個月，才能消耗1kg的體脂肪。

因此就算今天體重比昨天輕一些，也不過是水分減少所造成的誤差，沒什麼好高興的。觀察體重時，必須以1個月為單位來看才行。

如果一直都是上坡
騎30分鐘就可以了哦

少強人所難……
而且那麼長的斜坡
妳以為到處都有日光的
紅葉坂嗎

134

QUESTIO

飯前的生菜
要怎樣吃會比較好呢？

飯前先吃生菜，是相當有名的瘦身方法。生菜含有許多維他命C，可以讓皮膚鮮嫩光滑！另外還有整理腸道、提高免疫力的作用，而且卡路里也低，有好無壞。飯前的生菜，怎樣吃最好呢？

1 切絲

2 厚切

3 整顆拿起來咬

119特警隊打火英雄之中
有從生菜誕生的怪人
火炎魔人生菜炎登場哦

為什麼是組合
生菜跟火燄？

135頁的正確答案

2 厚切

基本上不管怎麼切都可以，但如果硬要選一種切法的話，最好是厚切（間隔2～3㎝）。

理由是咀嚼時的口感會比較好。與其細到可以大口吞下，不如厚切咀嚼，品嚐生菜的爽脆食感（最好咀嚼10分鐘以上），這樣可以刺激飽食神經中樞，增加滿腹感。就算主菜的量較少（如果不減少主菜的量，生菜瘦身就沒有意義），也可以有吃飽的感覺。

切絲雖是比較普遍的選擇，但這樣會不容易讓人分辨實際的量……整顆咬也是基於同樣的理由，而且還吃相不雅。一般的分量大約是1顆的6分之1，如果太多的話可能沒多久就會吃膩，無法持久。

萌花的註解

飯前的生菜，隨時都OK

常常外食的人，要在飯前食用生菜或許會有點困難，不過只要是在早餐跟晚餐之前，什麼時候吃都沒有關係。如果真的不行，只有週末也可以。不喜歡直接生吃的人，可以配上自己喜歡的醬料或醬油，但水果醋跟檸檬汁的卡路里較低，就瘦身來看也較為理想。只有生菜的話蛋白質會不足，所以魚跟肉類也要好好攝取才行。

對減肥來說
最有效的維他命是哪一種？

不管是哪一種維他命，對身體都沒有壞處，但脂溶性的維他命具有在體內累積的性質，攝取過量可能會導致中毒，引起嘔吐、食欲不振、拉肚子、腎功能不全等症狀，因此要多加注意攝取量。

那麼，對減肥來說特別有效的維他命是哪一種呢？

請在正確選項的□內打勾。

■脂溶性維他命
□ 維他命 A
□ 維他命 D
□ 維他命 E
□ 維他命 K

■水溶性維他命
□ 維他命 B 群
□ 維他命 C
□ 維他命 H
□ 維他命 M

基本上每一種
對身體都很重要哦
這個問題是以減肥
為前題來選一種

137 頁的正確答案

維他命 B 群

對減肥來說最重要的是代謝，因此維他命 B 群最為有效。維他命 B 群會促進身體燃燒所攝取的脂肪跟糖分，讓累積的脂肪變少。

當然，它的功用只是「促進燃燒」，光是攝取維他命 B 群——而毫不運動——仍然不會有減肥的效果。就算如此，人類還是會因為基礎代謝而消耗熱量，所以有攝取還是比沒攝取要來得好。

含有豐富維他命 B 群的食品

維他命 B 群包含維他命 B1、維他命 B2、煙酸、泛酸、維他命 B6、維他命 B12、葉酸、生物素等 8 種水溶性物質，具有幫助分解碳水化合物的效果。

肝（豬肝的含量比牛肝稍微更高一點）、鰻魚、海苔（青海苔、烤海苔）、海帶、納豆、蛋、大蒜、杏仁等核果類都有豐富的維他命 B 群，魚子醬雖然含量也很豐富，不過這畢竟不是一般人每天都能吃到的食物。

男生也要光滑的肌膚！
哪些食物含有豐富的膠原蛋白

同時攝取維他命Ｃ跟膠原蛋白，能有效美化肌膚。

你的皮膚有沒有越來越粗糙呢？背部跟臀部有沒有斑點越來越多呢？透過攝取膠原蛋白來自然的上妝。而且膠原蛋白還有讓關節活動順暢的效果，有助於運動跟代謝，不讓血管硬化。

請在以下選項之中勾選膠原蛋白含量最多的食物。

□豬腳
□榮螺
□牛筋
□牛尾
□炸軟骨
□雞翅
□魚皮
□魚翅
□魟魚翅

答案不只一個

全部!!

上一頁的所有選項，都是含有大量膠原蛋白的食物。

除此之外豬骨跟雞湯也都含量豐富，魚類的話則是鮟鱇、鰈、海參有豐富的含量。

到酒館喝酒時，別忘了點含有豐富膠原蛋白的下酒菜哦。

不過含有膠原蛋白的食物
卡路里幾乎都很高哦
就算如此豚骨拉麵
仍然是我唯一的選擇♥

礦泉水
硬度是來自於哪種元素？

體內的維他命跟礦物質若是失去均衡，會使得一個人變胖。

缺乏礦物質會造成血液循環不良，讓減肥最基本的代謝出現大問題！

隨手可得的礦物質，當然得算是「礦泉水」。硬度越高，礦物質也越多——義大利足球代表隊公認的礦泉水硬度竟然超過600（日本自來水的平均硬度為50～60，可看出其硬度之高）——不過這個硬度是怎麼求出來的呢？

請從礦物質一覽表中選出代入方程式內A跟B的元素。

$$硬度（碳酸鈣 {\scriptstyle(mg/l)}）$$
$$=(A {\scriptstyle(mg/l)}×4.118)+(B {\scriptstyle(mg/l)}×2.497)$$

礦物質一覽表（構成人類身體的少量元素）

鈣　鈉　鉀　鎂　鐵　磷　銅　鋅　鉻
碘　錳　硒　鉬　硫　硫磺　氯

141 頁的正確答案

> # A- 鎂
> # B- 鈣

硬度（碳酸鈣(mg/l)）
＝（鎂(mg/l)×4.118）
＋（鈣(mg/l)×2.497）

硬度是用溶入水中的鈣跟鎂的量來計算。硬水的這個數值越高＝水中礦物質越多，反之則是軟水。

身體必須透過礦物質才能吸收維他命，因此不管攝取再多的維他命，如果礦物質不足的話，那都只是白費。礦物質是構成身體基本的重要元素，從義大利足球代表隊公認的礦泉水的硬度，可以看出它對身體有多重要。

一般來說，外國產的礦泉水大多為硬水，日本產的則是軟水較多，不過軟水比較適合泡茶跟料理，因此這可以說是國民習性使然。

減肥時若是想用水
來敷衍空腹感
礦物質較多的硬水效果會比較好哦

142

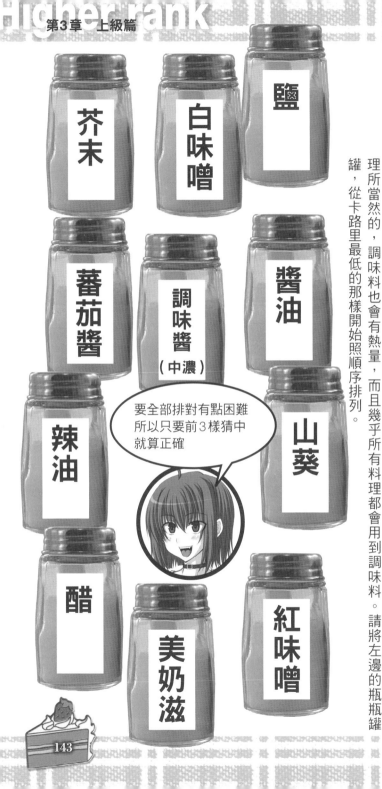

誰的卡路里比較高？調味料排序問題

特地選擇了低卡路里的料理，結果卻因為調味料讓努力全都泡湯。理所當然的，調味料也會有熱量，而且幾乎所有料理都會用到調味料。請將左邊的瓶瓶罐罐，從卡路里最低的那樣開始照順序排列。

芥末

白味噌

鹽

蕃茄醬

調味醬（中濃）

醬油

辣油

山葵

要全部排對有點困難
所以只要前3樣猜中
就算正確

醋

美奶滋

紅味噌

143頁的正確答案

調味料	卡路里	備註
鹽	0kcal	☆1餐份0kcal
醋	25kcal	☆1餐份（醬菜）10g／2.5kcal
醬油	71kcal	☆1餐份（便當附的一小包）5g／4kcal
蕃茄醬	119kcal	☆1餐份（便當附的一小包）13g／15.5kcal
調味醬（中濃）	132kcal	☆1餐份（便當附的一小包）10／13kcal
紅味噌	186kcal	☆1餐份（味噌湯1碗）18／33.5kcal
白味噌	192kcal	☆1餐份（味噌湯1碗）18／34.5kcal
山葵	265kcal	☆1餐份（壽司附的一小包）2.5g／6.6kcal
芥末	315kcal	☆1餐份（納豆附的一小包）1g／3kcal
美奶滋（蛋黃型）	670kcal	☆1餐份（便當附的一小包）15g／100kcal
辣油	919kcal	☆1餐份（煎餃醬料內的份量）3g／27kcal

以上是全部以100g為單位的排名。

不過實際上每一餐所使用的調味料份量都不相同，因此若是以每一餐（實際使用的份量）為單位的話，排名將是鹽→醋→芥末→醬油→山葵→調味醬（中濃）→蕃茄醬→辣油→紅味噌→白味噌→美奶滋，依照菜色不同而稍微變動。不論如何，前2名的鹽跟醋，還有美奶滋的排名應該都維持不變。

在此美奶滋是用一般的種類來計算，而就算是「熱量半減」（卡路里真的只有一半）的低卡路里美奶滋，一餐份的熱量仍然是最高。

QUESTION

柔軟有彈力的食物
低卡路里決勝負!!

果凍這些柔軟又有彈性的食物，似乎都會給人低卡路里的印象，不過它們的卡路里實際上低到什麼程度呢？請在左邊選出卡路里最低的選項。

1 果凍

2 蒟蒻絲

3 洋菜凍

4 小沙的胸部

4號選項是什麼!?

軟軟有彈力哦♪

3 洋菜凍

按照低卡路里的順序來排列，會是洋菜凍、蒟蒻絲、果凍。

不過這是以食品本身來比較，如果洋菜凍還要加上黑糖蜜的話，那排名可就又不一樣。

跟一般食物相比，這些柔軟又有彈性的食物卡路里確實比較低。果凍偏高的原因，是因為原料之中的明膠為動物性（由骨頭跟皮所製造），其他的原料則都是植物性。

柔軟彈力比賽的結果

食材	卡路里	備註
洋菜凍	2kcal	☆配上醋醬油為7kcal，配上黑糖蜜則是66kcal
蒟蒻絲	6kcal	☆蒟蒻拉麵44kcal／麵120g＋湯35g
果凍	10kcal	☆咖啡果凍45kcal／橘子果凍66kcal
小沙的胸部	排名外	☆秘密

摸起來的感覺可是小沙的胸部技壓群雄哦♥

臀部跟腿部浮現出來的皮下脂肪的團塊‧脂肪團
（Cellulite），有人會覺得身上若是有脂肪團出現，就代
表自己肥胖，而在鏡子面前仔細檢查臀部。
Cellulite一詞唸起來雖然相當帥氣，但到底是哪個領域
的用語呢？

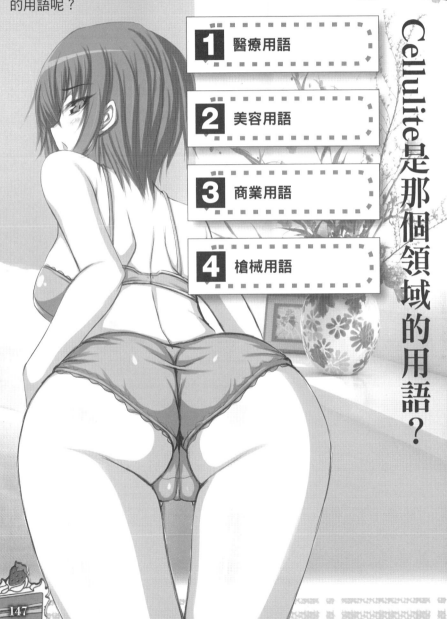

1 醫療用語

2 美容用語

3 商業用語

4 槍械用語

Cellulite是那個領域的用語？

2 美容用語

在醫學上並沒有脂肪團（Cellulite）這一詞，因為從臀部跟大腿（還有腹部、上臂、小腿）浮現的脂肪，並不算是疾病。

脂肪團的凹凸，會被人比喻成惡性脂肪或無法去除的廢棄物，不過在許多時候『瘦下來之後脂肪團也會跟著消失』，因此就算出現脂肪的團塊，只要你正在減肥，就沒有什麼好擔心的。

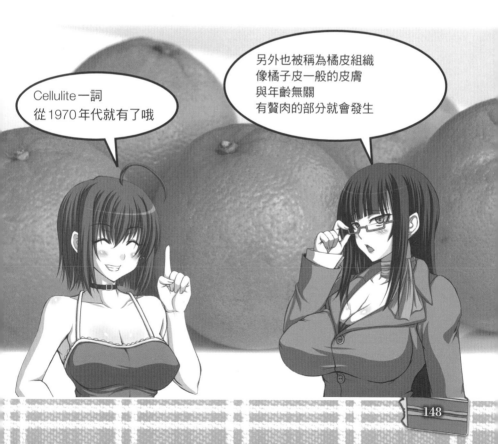

QUESTION

 1 體重

 2 身高

 3 BMI 值

 4 血型

 5 體脂肪率

 6 內臟脂肪等級

 7 肌肉骨格比率

 8 皮下脂肪率

 9 基礎視力

 10 基礎代謝

 11 實際年齡

 12 身體年齡

不愧是21世紀
可以用體重計秤出來的資訊有……

最近的體重計可說是超絕豪華神奇萬能！上面具備的超機能，讓人覺得簡直就是從聯邦星艦企業號（銀河級）所掉落下來的超未來產物。

今日體重計可以測量出來的項目，是下列之中的哪幾樣呢？

149頁的正確答案

1 體重
3 BMI值
5 體脂肪率
6 內臟脂肪等級
7 肌肉骨格比率
8 皮下脂肪率
10 基礎代謝
12 身體年齡

體重計須要加裝的機能大概只剩下車輪跟導航系統吧

妳是想開去哪啊……

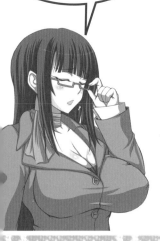

體重計測不出來的只有血型、視力、實際年齡，不過也有由自己輸入身高年齡的機種，能夠測出身高血型的機種或許很快就會問世。

體重計所能秤出的皮下脂肪跟肌肉骨格比率，不但會用「雙手」「雙腳」等各個部位來表示，單位甚至還詳細到Milli（千分之一），不過是站到上面而已，卻能得知連本人都不知道的身體每一吋的詳細資料。現在有些機種甚至還可以連接到電腦跟網路上，它到底是想要上傳、下載什麼東西，以為自己是何方神聖啊!? 最近漸漸改名成體組成計。

1 減肥到此為止
放棄吧

2 更進一步降低
卡路里來減肥

3 大吃特吃一頓吧

4 投入小沙的懷中
讓她安慰自己

減肥途中……
若是體重不再下降的話？

本來體重順利下降中，結果卻突然停止。沒有特別偷懶，也沒有特別放肆的吃喝，就像平常一樣吃低卡路里的食品來減肥，體重卻開始原地踏步。為什麼會這樣!?這種狀況在減肥中常常出現。

面對這種狀況時，開怎麼辦才好呢？

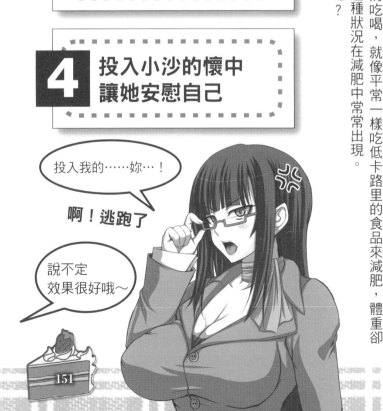

投入我的……妳…！

啊！逃跑了

說不定
效果很好哦～

151

3 大吃特吃一頓吧

降低飲食的卡路里，並且減少飲食的份量，體重也順利下降，可是卻在某個時間點開始停擺……對於減肥的經驗者來說，這應該是項「常常會發生的事」。

以飲食為中心的減肥中，若是遇到這種狀況，那很有可能是陷入初級篇所說的「平衡效果」。

身體將低卡路里的飲食跟越來越少的食物判斷成飢餓狀態，提高腸胃的吸收力來儲存脂肪，並且降低身體的基礎代謝。一時性的陷入脂肪不容易減少的體質。

這種時候，反而要大吃特吃一頓！

攝取大量的卡路里，解除身體的飢餓狀態，讓身體認為我不須要儲存脂肪（也就是欺騙自己的身體）。

若是已經接進近理想體重的話，那讓減肥休止一下也是一種選擇。

絕對不可以
更進一步降低食量
跟卡路里哦！

光靠刺激就可以變瘦？
檢查自己的褐色脂肪細胞

人類體內有著褐色脂肪細胞，這種細胞的機能是燃燒脂肪（脂肪酸）來轉換成能源。

也就是說只要促進褐色脂肪細胞，身體就會比較容易瘦下來。

這個神奇的褐色脂肪細胞，是集中在身體的哪個部分呢？

1 膝蓋背面

2 小腿肚

3 脖子後方

4 臀部附近

如果褐色脂肪細胞
機能遲鈍的話
就會容易變胖哦

QUESTION

153頁的正確答案

3 脖子後方

除此之外，褐色脂肪細胞還存在於肩胛骨、腋下、心臟周圍、腎臟附近……數量本來就不多，存在部位也有限。

刺激、活化褐色脂肪細胞的方法很簡單，只要給予冰冷的感覺即可。

用灌入冷水的保特瓶壓在脖子後面，洗澡時沖冷水等等。如果想用運動來刺激的話，則可以選擇游泳。

另外還有可以像大蒜、唐辛子、咖啡等可以活化褐色脂肪細胞的食品，要記起來哦。

 萌花的註解

褐色脂肪細胞＆白色脂肪細胞

脂肪細胞有2種，一般指造成肥胖的脂肪，叫做白色脂肪，它是中性脂肪的儲藏庫（過多雖然會造成肥胖，但這也是人體所須的機能）。

褐色脂肪細胞則是負責燃燒這些儲藏庫的脂肪，但跟白色脂肪相比，數量跟分佈範圍都壓倒性的少，而且還會一年比一年減少，定期給予刺激來讓它活化是很重要的。

拳擊手為什麼可以，又怎麼能分毫不差的減到目標體重

比賽前，拳擊手會分毫不差的將體重減到目標數值。為什麼可以這樣？雖然說是工作，但竟然可以連100g的誤差都沒有，要怎樣才能將體重調整到這麼不可思議的地步!?

| 1 | 因為他們是野獸 |

| 2 | 因為測量所有食物的重量 |

| 3 | 因為丹下段平的訓練手冊 |

| 4 | 因為跟體重計一起生活 |

這可說來話長了不良少年與拳擊練師愛與青春的感人故事！

……丹下段平是誰啊？

155頁的正確答案

4 因為跟體重計一起生活

拳擊手之所以可以減重到分毫不差的地步,是因為有事沒事就站到體重計上。

起床後第一件事就是量體重,整天下來有事沒事就頻繁的量……跑步前後、健身前後、吃飯前後、洗澡前後、回家之後、上廁所前後、睡覺之前等等,一定都會量體重。

每天過著這種日子,他們終於對自己體重變化的一舉一動——吐一口口水會減少幾公克體重——全都瞭若指掌。這可以說是一種記錄型減肥法。

就算不是拳擊手,只要每天早晚量個體重,久而久之,就可以知道自己的行動跟飲食對體重所造成的變化。意識到自己的行為對體重所造成的增減,就減肥來說也是相當重要的一環

萌花的註解

外行人不可以像拳擊手一樣減重哦

拳擊手的目的在於減重,減肥的目的則是在於減少脂肪。

比方說在三溫暖內流失水分使得體重減少,這對拳擊手來說雖然是值得高興的事,但對減肥的人來說脂肪率沒有任何變化,因此可是一點都不值得高興。

拳擊手從比賽前幾天開始就只吃營養補充食品,減重跟減肥基本上有著完全不同的流程跟目標,因此不可以隨便嘗試。

外食篇 Part1 下班來到燒肉店

卡路里最高跟最低的是哪個部位呢!?

燒肉店的菜單不用說，當然都是肉類，輪不到我來說吧！不過問題不在於量，而是種類。

哪個部位的肉卡路里最高，而卡路里最高跟最低的又是哪個部位，請選出最高跟最低。

牛霜降背肉　　牛腰肉

牛心　　牛皺胃

牛橫隔膜　　牛胃

牛肚　　牛背肉

牛舌　　牛肝

　　牛小腸

　　牛肋肉

　　牛百頁

BLACK-OX你喜歡哪一種呢？有舊版、鐵超人版、FX版哦
今川版跟真人版一起算在舊版之內

我完全聽不懂妳在說什麼

157頁的正確答案

以100g為單位比較平均值（小數點以下四捨五入）

肉的種類	卡路里
牛霜降背肉	487kcal
牛背肉	421kcal
牛肋肉	390kcal
牛橫隔膜（橫隔膜偏背那一邊的肉）	342kcal
牛皺胃（第4個胃）	329kcal
牛舌	269kcal
牛腰肉	223kcal
牛肚（第2個胃）	200kcal
牛胃（第1個胃）	180kcal
牛小腸	169kcal
牛心	142kcal
牛肝	132kcal
牛百頁（第3個胃）	62kcal

——最高是霜降背肉，最低的是牛百頁。

而豬肉則的排名則是如下。豬舌（Tontan）、豬肩肉（Tontoro），豬肉各個部位的日文發音很可愛對吧

肉的種類	卡路里
豬腰肉	263kcal
豬肩肉（脖子到肩膀的部位，分類上屬於內臟的肉）	250kcal
豬舌	221kcal
豬肋肉	200kcal
豬胃	160kcal

QUESTION

外食篇
Part2

你該選擇的食物是哪一樣？

將卡路里差不多的項目連起來。

今天要吃什麼呢？
請將卡路里幾乎相同的項目，用線連在一起。

炸豬排腰肉定食　·

和風醬漢堡排定食　·

日式炒麵　·

中華冷麵　·

生魚片蓋飯　·

鰻魚飯　·

天婦羅蕎麥麵　·

·　蛋包飯

·　八寶拉麵

·　生姜燒肉定食

·　狸貓蕎麥麵

·　炸蝦定食

·　狐狸蕎麥麵

·　義大利肉醬麵

日式炒麵

和風醬漢堡排定食

炸豬排腰肉定食

狸貓蕎麥麵

生姜燒肉定食

八寶拉麵

蛋包飯

159頁的正確答案

〔和風醬漢堡排定食〕976kcal
〔生姜燒肉定食〕971kcal

〔中華冷麵〕595kcal
〔義大利肉醬麵〕594kcal

〔日式炒麵〕391kcal
〔狸貓蕎麥麵〕394kcal

〔八寶拉麵〕652kcal
〔鰻魚飯〕652kcal

〔蛋包飯〕796kcal
〔天婦羅蕎麥麵〕792kcal

〔生魚片蓋飯〕473kcal
〔狐狸蕎麥麵〕475kcal

〔炸豬排腰肉定食〕1007kcal
〔炸蝦定食〕1002kcal

中華冷麵

生魚片蓋飯

鰻魚飯

天婦羅蕎麥麵

炸蝦定食

狐狸蕎麥麵

義大利肉醬麵

那才不是什麼標語……
我們的出題到此結束
各位讀者辛苦了，有緣再見♥

『無欲無求，直到勝利
（豬排）為止』
這是禁吃油炸物的標語哦
反正叫豬排定食只吃生菜
也太無聊了嘛

啊哈哈

減肥不勉強
DO-WOO!的鐵則

不可不吃早餐！
──不吃早餐只會越來越胖──

不要持續食用高卡路里食品！
──考慮食材的均衡性──

多一點時間活動手腳！
──就算只是走路也OK──

減肥是長期性計劃！
──沒有可以讓你馬上變瘦的魔法──

失敗也不要氣餒！
──只要再來一次就好了──

■主要參考文獻（排序不同）

Diet Therapy／Allan Carr 著（KK Longsellers）

慢性訓練完全版 附帶DVD教學／石井直方、谷本道哉 著（高橋書店）

簡單舒適‧Petit Fitness／坂詰真二 著（Base Ball Magazine出版社）

讓妳成為世界第一美女的瘦身聖經／Erica Angyal著（幻冬舍）

馬上有效！最新國立醫院減肥法／根本清次、有坂慶子 著（二見書房）

The Tracy Method 2 DVD & BOOK 最強的複部瘦身訓練／Tracy Anderson著（Magazine House）

1天6分鐘 創造出會瘦身體的輕鬆健身／Haru常住 著、澤登雅一 監修（Discover 21）

解決浮腫的淋巴腺按摩 醫生推薦！讓臉、腳、臀部、手腕變細！／廣田彰男 著（Makino出版）

模特兒腳骨盤拉筋訓練DVD／山田光敏 著（主婦與生活）

了解代謝症候群來延長壽命！／福田千晶 著（白夜書房）

股關節輕鬆瘦身／南雅子 著（青春出版社）

大家的早晨香蕉減肥（文化社BOOK）

小林秀一的Boxing Fitness／小林秀一 著（本之泉社）

醫生成功了！Calorie Diet Matrix／築瀨正伸 監修（寶島社）

TITLE

超萌！瘦身偵探社

STAFF

		ORIGINAL JAPANESE EDITION STAFF	
出版	三悅文化圖書事業有限公司	illustration	jema
作者	荻花ダイエット探偵社	editorial staff	冬門稔弐
插畫	jema	LEPREGIO	四月祠鳴
譯者	高詹燦＋黃正由		黑見五月
			等門じん
總編輯	郭湘齡	special thanks	ルーンちゃん　クロちゃん
責任編輯	林修敏	diet detective config	蕉木統文
文字編輯	王瓊苹　黃雅琳	art director	高野あかね
美術編輯	李宜靜		
排版	執筆者設計工作室		
製版	明宏彩色照相製版股份有限公司		
印刷	桂林彩色印刷股份有限公司		
法律顧問	經兆國際法律事務所　黃沛聲律師		

代理發行	瑞昇文化事業股份有限公司
地址	新北市中和區景平路464巷2弄1-4號
電話	(02)2945-3191
傳真	(02)2945-3190
網址	www.rising-books.com.tw
e-Mail	resing@ms34.hinet.net
劃撥帳號	19598343
戶名	瑞昇文化事業股份有限公司
初版日期	2012年1月
定價	250元

國家圖書館出版品預行編目資料

超萌！瘦身偵探社／
荻花ダイエット偵探社作；高詹燦，黃正由譯.
-- 初版. -- 新北市：三悅文化圖書，2011.12
164面 ;14.8x21公分

ISBN 978-986-6180-82-8(平裝)

1.塑身　2.減重

425.2　　　　　　　　　　　100026179